My Home, My Way

家的模樣

葉怡蘭

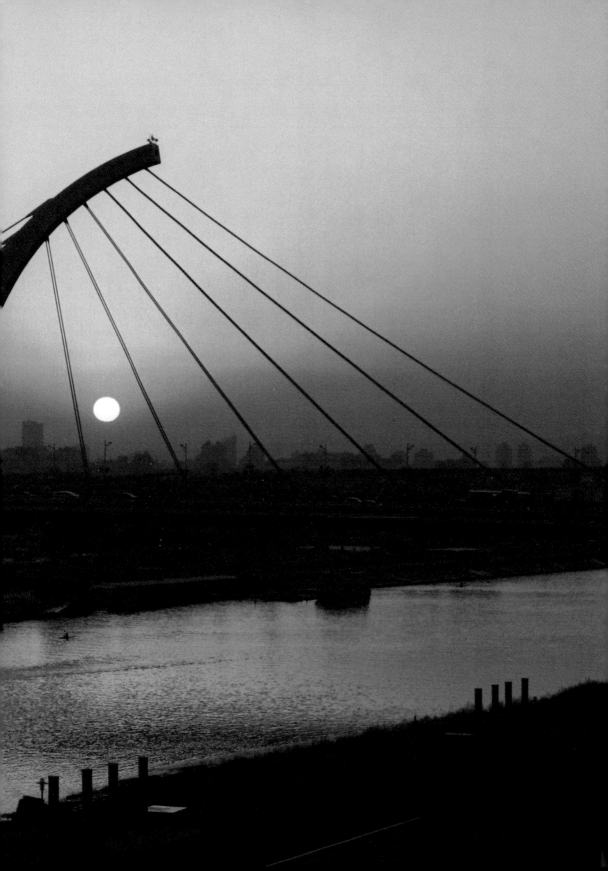

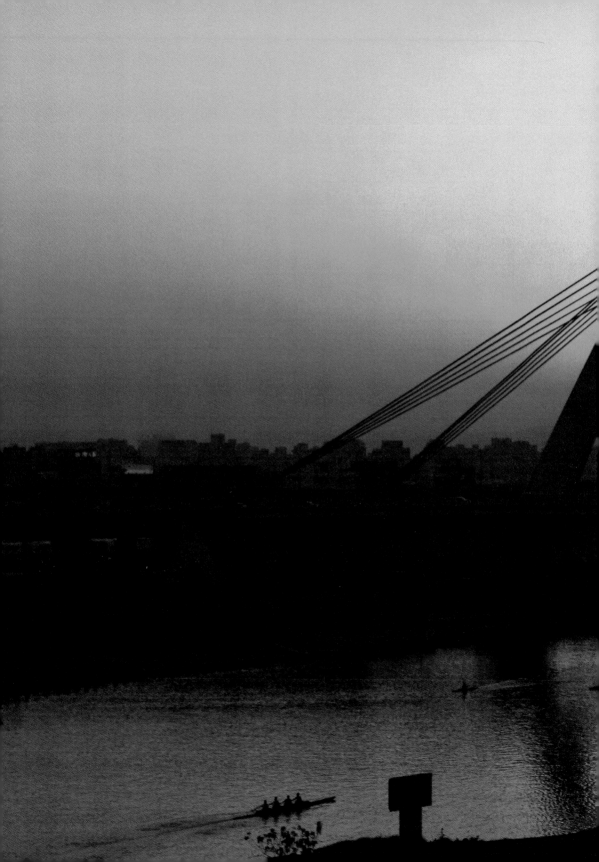

緣起

家的模樣，生活的模樣

只要人在家中，
我總是不斷地、
如泉湧般時時感覺到幸福。

這一年多來，只要人在家中，我總是不斷地、如泉湧般時時感覺到幸福。

雖然一向善感的我，老實說從小到大原就很容易被各種圍繞身邊的小物小事觸動，但我很確定，即使日復一日重複如常，這幸福感如此真切與頻繁，和以前大不一樣：

每日晨起，掀開被窩兩足下地，即使沒有準踩中床畔的拖鞋也一樣暖呼呼，不再冰得讓人瞬間耳聰目明睡意全消。出得房門，登時便見整大片開開闊闊明亮媚窗景與天光迎面而來，且即使來到中島爐台前煮一鍋奶茶，這窗這光依然分分秒秒就在眼前相伴。

工作時，周遭環境桌面一片乾淨寬朗，突然想查閱什麼書籍資料起身轉身唾手可得，用不著再三回想這本書那份報告究竟是擱在這邊櫃還是那邊箱。累了，起身來到廚房角落俐落沖杯茶，即使燒水浸茶當口還是得把握時間不斷來回電腦前照看，然滿室徐徐氤氳飄散的茶香仍舊令人陶然。

黃昏，驚覺身畔閃動的光線轉了方向，忙忙起身奔向起居室大窗畔椅榻上，好險、沒錯過今天的夕陽。一如以往，光芒萬丈自大直橋旁落

下後，天空轉為幽藍，城市裡的燈火徐徐一盞一盞點亮，與天際益發穠豔的一抹猶存晚霞相輝映——這是冬季裡偶而上演、可遇不可求的最美一刻，我管它叫「奇幻時光」。

晚上，照例忙過了時間才終於奮力將眼前工作大致完結，一面收尾一面尋思晚餐該煮些什麼，然後同樣又是書房廚房兩頭張望奔跑，三數種爐具齊開，忙中但可算有條理有效率迅速張羅出兩菜一湯一飯。接著，擺好餐桌、打開電視、一旁酒櫃裡選一款合搭的酒，小酌、吃飯、視線在螢幕與窗外交錯穿梭、聊些有的沒的家常話，把一整日的疲累慢慢卸下。

收好碗盤擦了桌子、鍋具道具工具各自歸位，洗碗機的嘩嘩聲響裡，窩在沙發上翻翻書上上網小憩一下；抬頭，宛如約好似的，彎彎月芽就在此際從窗兒一角瞇著眼探頭與我對望。

然後，地暖和暖風機充分加溫過的浴室裡刻意放慢速度舒舒服服個浴泡過澡或腳，起身裹上烤得熱烘烘的浴巾，突地回想起即使熱水開到灼燙仍止不住簌簌發抖的舊日景況，忍不住搖頭失笑。

回到電腦前，再把剩餘工作檢點一次、關機，另一半已經自顧自開

了壁爐，趕緊倒一杯泥煤氣息優雅的單一麥芽威士忌、抓幾枚巧克力跟

上，酒香裡火光中相對默默喝得醺然，就該是就寢時候到了……

這是我，此刻生活的模樣。

我們終於擁有了，可以容納這理想生活模樣的家。

二○一三年十二月初才落成進住。彷彿一次歸零、修行而後新生，意義非凡。

這是一次龐大而漫長的全面改造翻新計畫：自二○一二年十一月正式啟動，從設計到施工，歷經重重反覆思索、考量、溝通、討論，以及過程中的不斷自我觀照、詰問、內省、砥礪、盤點、重整，直至

舊居新貌新生活，雖說工作依然忙碌、日常步調依然無比緊湊，但現在的我，比過往更宅更戀家更懶怠出門，越來越不肯外食情願家裡吃更輕鬆合味，即使忙到破紀錄近半年無暇旅行卻只有小憾全不覺焦躁，明明最畏懼最厭恨視若寇讎的冬天竟漸漸甘之如飴甚至有了期待。

──是的。一直以來，我始終相信的是：「空間，是生活的容器」。當這容器能夠確實呼應、合乎我們的作息方式、需求與願望，生活便能真正安定安頓、舒坦舒適，同時，認真專注徜徉其中，有滋有

味、自在自得。

而今，透過長達一年的翻修，以及入住至今超過一年的實際感受體驗，我又再度確切印證了這一點。

這一切，是怎麼發端的呢？

追昔憶往，此中故事緣起，似是比我所理解的還要更遠早更久長……也許應該從小學六年級，我的第一回出國旅行開始說起。

那趟，和外婆和媽媽一起前往探訪當時住在美國加州的舅舅。雖說和一般親子出遊相差無幾，迪士尼樂園、環球製片廠、海洋世界、金門大橋等等名勝全都順道遊歷一番；然說來有趣是，不知為何，這些景點我竟然大多記憶模糊，深深著迷難忘的反而是，當時舅舅的家。

其實許多當下看來都一點不稀奇了，然對首度踏出國門的我卻是無比震撼新鮮：寬寬朗朗可容得一家人歡聚共享的開放式廚房、只不過多了一道拉門便能徹底乾濕分離的浴室、獨立室內的洗衣晾衣房、專屬家人不為客用的起居間……尤其前三者，一掃既往印象中的陰暗暗濕答答屈居一角，成為令人流連不去之所，日常盥沐與廚事家事都變得愉悅可親起來。

讓我頓然驚覺，只要陳設上格局上一點微小的改變，生活的形貌與節奏便天差地別。

我想，那就是我對空間、對設計、對家的興趣和熱情的萌芽吧！即使年歲還小還懵懂，卻隱隱然看見了通往美好生活之門隙裡的微光，自此有了往那光走去的願念和嚮往。

那之後，我邂逅了《紅樓夢》，這部對我影響至深的中國古典小說，徹底啟蒙了我對文字、文學、藝術、飲食、哲學，還有建築、園林、器物等各種面向的美與樂與複雜的領會與探索。

以此為出發，我找了不少相關書籍來看；特別建築，扣合上我正當初開的好奇，更是分外興味盎然，自東方以至西方之史類與風格概述的書都納入閱讀行列。

北上念大學後，因接觸與涉獵範疇更精更廣，戀慕之深，原本志在中國古典文學研究、一度認定終將走上紅學考據之路的我竟而決定轉向，一畢業便立即往當時頗心儀的空間設計雜誌求職，並幸運錄取。

之後，將近五年時間盡情浸淫涵泳此中，得以親身眼見領略探究鑽研一件又一件型態理念面貌風致俱皆多樣不同的作品，與各方知名設計

者與專業者請益深談；從中一步步建構我自己對美、對設計、對空間以及生活的審美認知、觀點、立場與信仰。

雖說後來因職涯轉換，飲食與旅行取代設計成為我的工作重心，卻反而令這探究之路更加寬朗。

特別是旅行，對住居課題分外關注的我，就這麼自然而然開始追逐各國各地各種類型旅館，透過一夜又一夜的落腳，在數不清的房間、浴室、床上醒來、行走坐臥、睡去，宛若一次次劇烈的多面向生活實習和操演，視野與眼界更上層樓。

當然，還有這多少年風塵僕僕旅途中看見了咀嚼了的無數異國異地生活形式和風光。

我將自此得到的養分一一投注於常日生活中，年年歲歲月月日日不斷實踐、演練、淬鍊、融會貫通，獲益樂趣皆無窮。

——而這漫漫追尋探索之路，長達數十年逐步累積凝聚琢磨，可以說直至今刻，才算是一次真正階段性輪廓清晰、完成展現。

其實早從多年前起就已開始動念，是時候該重新整修了。

屋齡近二十年的這小宅，長年居住下來，除了管線、設備等不堪歲

月摧折而產生的老舊損壞問題外，最重要是，生活方式的早已改變。

這段時間裡，我從原本在雜誌社任職的上班族，轉而成為在家工作者、飲食寫作與研究者，二十九坪小小面積與既有格局下，特別書房、廚房無論空間、功能和收納都嚴重不足；更與越來越成熟成形的起居模式以及看待家看待設計之理解與想望明顯格格不入。

只不過，雖這意念一年比一年強烈，然每再深想，絕非等閒的預算壓力且先按下不表，遷出再遷回、搬來搬去的勞頓，在外賃居暫住的勉強適應，以及過程裡想得到想不到的各類項目細節的龐蕪繁雜……對工作和活動永遠都在滿溢滿載狀態的我們而言，不啻一大疲憊艱辛難關。

為此甚至一度考慮，是否乾脆放棄此地另覓稍微再大一點的住所另外裝修，不但解決空間不足困境、還是省力省時少磨折之道？然而，一來根本捨不下這千金難換無敵景觀，二來房市裡才只試探一下便被簡直數倍飆漲的天高房價大嚇一跳……

就這麼畏怯戰慄著反反覆覆左右為難猶豫好久，直至二〇一二年秋，方才痛下決心不再拖延旁騖，破釜沉舟奮勇振作起而行，正式開啟我們的造家大計。

此椿設計重任該交付誰，也頗費了番周章物色找尋。雖說出乎過往工作背景，與不少知名建築師室內設計師都相識熟稔，其中也頗有多位確信相知互信與默契均足夠者；但幾經比較思量，我們找上了素昧平生的李靜敏。

靜敏的作品，從第一次翻開他的書《找到家的好感覺》便覺傾心：我喜歡他對空間的破題與處理，天光、窗景與生活、格局動線間呈現出流暢而緊密的連結和交映關係；也喜歡他的色彩與材質運用，天然原色原質素材交織鋪陳成簡約凝練淨雅氛圍。

和我的向來追求正相一致。

十一月，靜敏初次來到我家，和我和另一半聊了談了好多好多，包括我的生活現況、動線、需求──從大方向到最細微細瑣的枝節，對未來居家的願想、渴望、憧憬──從最務實最機能到最任性最越份的狂想；以至，我們的遺憾侷限──不到三十坪的空間與有限度的花費下，和居家大夢間究竟有沒有平衡點……

然後，一切就從這裡開始了。

態度

家的模樣，心的居所

空間，是生活的容器。
當這容器能夠確實呼應、
合乎我們的需求與願望，
生活才能真正有滋有味、自在自得。

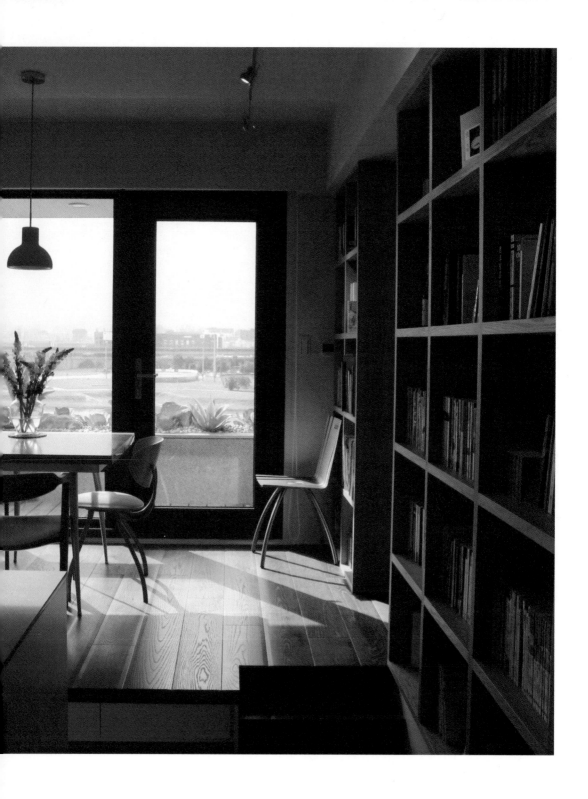

開闊透亮，
光、景與風
之必要

「怡蘭家的風景，很不得了。河在窗外流過，河岸有一串綠地還有老樹三兩，空中有飛機升降，台北市在不遠的面前一列排開；冬日的陽光暖了一室，叫周遭室內顏色更加踏實，連投影都格外深刻。怡蘭和她的另一半都很強調自己是南部小孩，離不開陽光……她和他爭取的，就是這樣一個暖和明亮可以望得很遠很遠的家。」

——十數年前，好友歐陽應霽初次來我家作客後不久，在他的書《回家真好》裡寫下了這樣一段話。

確實是這樣沒錯。一直以來，我對光和景始終有著很深的依戀。

不管是居家、挑選旅館、甚至只是餐廳與咖啡館吃頓飯喝杯茶，每一個相處或相遇的地方，我都希望能夠傍著一扇可以朝外凝望的大窗，窗外有風景，有亮晃晃的天光。

遂而早在二十年前，我們便決定無視房地產界朋友們的諄諄勸告不看好，自市中心渡河過橋來到其時還少有人聞問、兩岸猶只見爛泥荒草、交通與生活機能俱皆匱乏的大直

年年唯冬季方偶而上演、可遇不可求的最美一刻，我管它叫「奇幻時光」。

河畔落腳，緣由在此。

果然這些年，面河而光的這幾扇窗，成為長年在家埋首工作的我忙碌之餘最大的安慰與樂趣。

是的。即使鎮日蝸居在這小天地裡，只消轉頭朝外望便會發現，一年四季、日夕晨昏，景物雖似如一，然時刻分秒都有不同風致：春日經常的薄霧與細雨與河畔草地分外青翠的綠，夏天總是照得全城金燦奪目的日光與午間彷彿可見的蒸騰熱氣；颱風來前幾日，天空簡直潑彩般逼人的藍；每年元旦跨年時分，雖說遠了點，然101高樓煙火依舊輝煌。還有，晴日或雨後雲開的夜晚，黑幕下都會燈火五顏六色如洗般閃閃發亮，在河面上映照成一線線粼粼波光……

最美的季節則莫過於秋末到春初，此地座向朝南，陽光會曬進屋來；從季頭的窗邊隱隱一小方，一點一點偷偷往前邁步；到得深冬時刻，便恣意遍照全室，把向來因怕冷而討厭冬天的我一整天曬得暖暖。

這時節最期盼還有，每日黃昏時刻。只要天氣夠好，憑

窗西望，便能見夕陽一整輪耀著金黃霞光、從彎彎的大直橋身與城市樓屋間冉冉落下⋯⋯

所以對我而言，這些窗景和光之如何援引和融入，成為居家設計的最關鍵重心。

說來，當年歐陽所造訪的，其實是改造前的首版原貌。

那時，整體規劃出自另位建築師好友李瑋珉之手，依照我們的需求，他大膽採用了「回」字形平面：將不需要採光的儲藏室置於全宅正中，然後，玄關、廚房、書房、主臥、衛浴、起居室則依序圍著儲藏室排列一周；而我們最重視的生活場域如廚房、餐廳、臥房則大剌剌置於面河朝景這端，很有意思。

這樣的配置優點，不僅在於間間朝外、都有窗光，且還四通八達、動線流暢──連我家貓咪小米生前還活潑淘氣時，都喜歡一圈圈繞著奔跑，歡欣不已。

然而，一年年此中生活下來，對四季之光和風的動向越來越有深切的感受和了解後，漸漸卻開始萌生不同的思考。

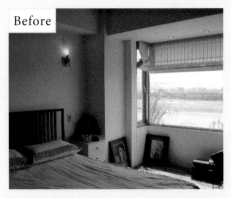

Before

原本位在朝南向陽區的臥室，每每一清早就晴陽朗朗，反而睡眠不安。

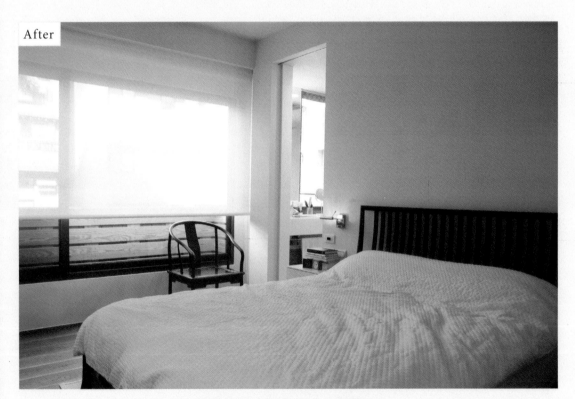

After

移到較陰暗且沒有景觀的北面後，安靜隱密多了。

首先是回字格局下，空間切分難免稍嫌零碎，雖間間有窗有光，但光以及隨之穿窗而入的風，卻無法開開闔闔流動順暢。

且也是後來才終於領悟，不是每一個房間都適合晴光燦爛——尤其冬季南來的暖陽，從早到晚一整日熱烈灑下，令得直接就位在向陽區的臥室睡眠不安、廚房裡珍藏的各色茶葉乾貨調味料很快變質變樣。

於是決心從頭大刀闊斧改造，和這回的設計師靜敏細細談了我們的生活方式與習慣與願望，以及最根本的、這房子裡春夏秋冬晨昏日夕之光與風如何流轉後，不多久，他給了我們一個截然不同的平面：將全宅依樑柱位置一刀切分為二，臨河面景朝南這方全數劃為公共區域，且除了書櫃外不做隔間，書房、餐廳、起居室臨窗連成一氣、相互通透；我們視為全宅主角的中島式廚房則往後略退至書房和起居室後方，穩占全宅中央核心位置，和各空間連通相望。

較私密的臥室、主臥衛浴、儲藏室和洗衣房兼客用洗手

初版設計模型。和此刻相較，只擴充了廚房中島的尺寸和架高地板的面積、調整浴缸位置、榻榻米區域縮小，並拿掉中島後方門片與兩向書櫃間的隔板。其餘差距不大。

間，則一律劃歸較陰暗且沒有景觀的北面，以牆和大片隱藏式門扇與公共區域清晰區隔。

——好生大氣流暢！正是我們想要的樣子。我更進一步建議將書房與廚房間的兩向大書櫃中間的背板拿掉，通透開架，以更增聲息相聞的開放感。

現在，進住一年多來，著實越來越體會到這嶄新格局的好處：最主要的起居空間和光和景緊密連結後，一整日的作息，無論工作消閒下廚吃飯讀書聊天喝茶，從室內到室外，分分秒秒都有大片大片無隔無阻之明媚明亮天光和景致為伴，愜意舒心非常。

而公共與私密空間的清楚劃分，更使眠睡盥沐休憩有了明確的界線，安靜安頓不少。

從來光與景與風，始終被我視為人生裡生活裡之絕對必要。然如何真正適切妥貼和居家和生活水乳交融一體，這課題咀嚼多年，至此終是慢慢領會其中奧妙。

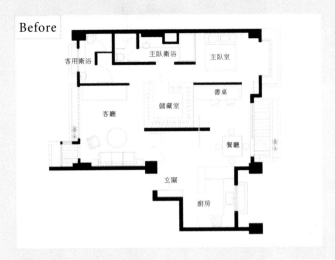

Before

客用衛浴　主臥衛浴　主臥室

客廳　儲藏室　書桌

餐廳

玄關

廚房

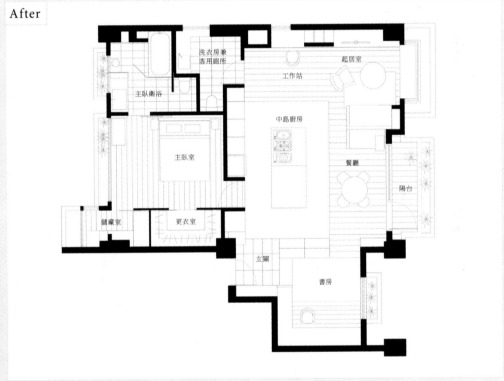

After

主臥衛浴　洗衣房兼客用廁所　起居室

工作站

主臥室　中島廚房

餐廳

陽台

儲藏室　更衣室

玄關

書房

設計前與設計後，從原本「回」字形平面改成從中一刀切分為二，明與暗、開放與私密自此明確區隔開來。

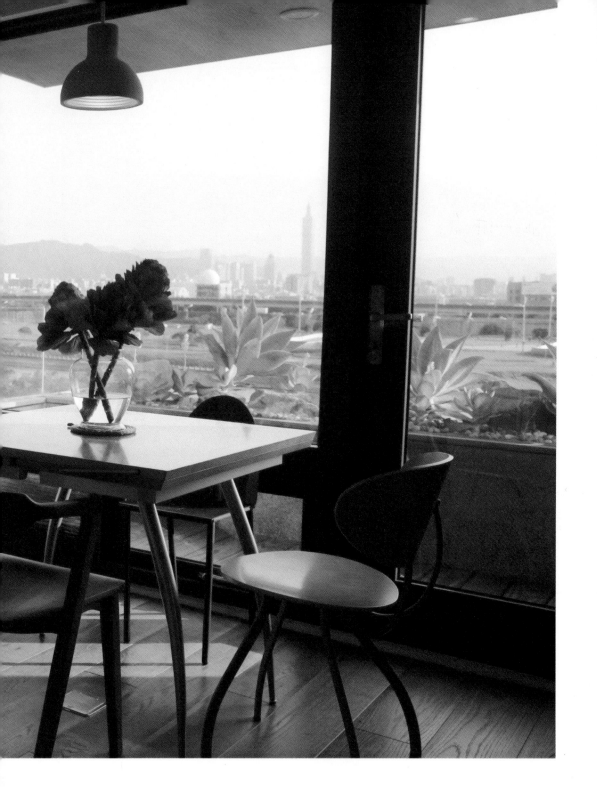

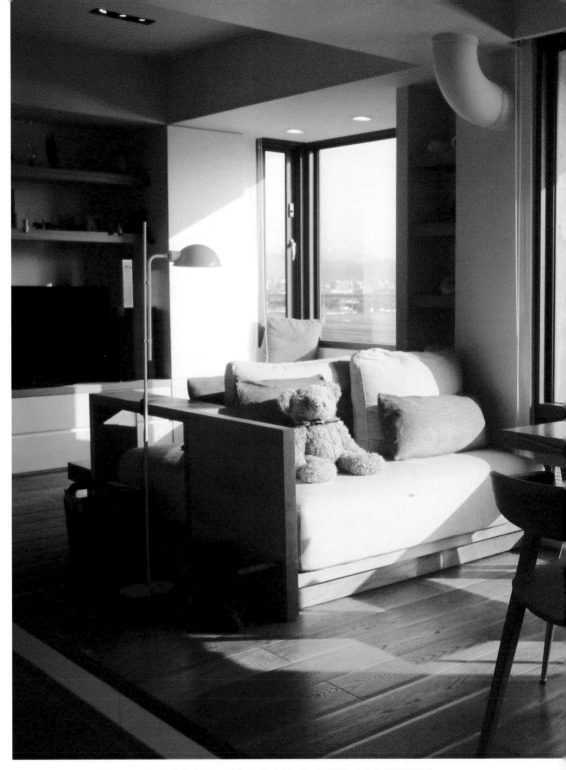

秋末到春初是最令人期待的季節，只要放晴，陽光便一整天熱烈灑下，把全屋曬得暖暖。

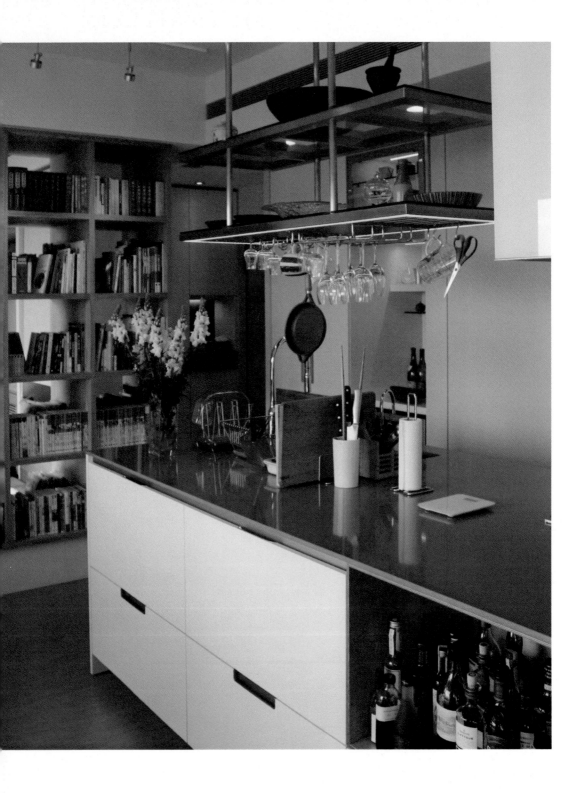

我愛廚房：
好個，
貪婪之島

從開始做菜以來，擁有一座中島形式廚房，始終是我的夢想。

而這追夢之路，卻是出乎意料之外地漫長。

還記得早年剛剛買下現在的住宅、進行設計裝修之際，一來當時的格局規劃難以容納，二來也是年紀還輕、對此的理解與想像猶然生嫩，遂而最終只得了廚房與餐廳間小小檯面一方，只能用來泡泡茶、稍微分擔一點收納，勉強算是個半開放式廚房，連個「島邊兒」都沒沾上。

然後二十年來，隨著年歲、閱歷與廚齡漸增，尤其一腳跨入飲食寫作領域，且還世界各地不斷旅行、見識過越來越多叫人又羨又妒的夢幻廚房後，這夢想與慾望於是更加倍膨脹，同時還一年年腦海裡來來回回反反覆覆不斷增修改易與變化。

從只是單純至少能擁一個基本的「島」，有檯面有櫥櫃抽屜、足夠在上頭簡單做點備料備菜調理工作就好；漸漸地不斷把各種設備設施大膽往上加：水槽、烤箱、洗碗機、吊

穩占全宅公共區域最高比例面積的廚房中島，毫無疑問是整家裡最龐然最具份量的主角。

架、各種功能形式抽屜……

到後來，細細檢視自己的真實需求想望後，開始越來越知道，事實上內心深處真正想要的，是完完全全百分百的「全中島廚房」。

所謂全中島廚房，最重要精神在於以中島為廚房唯一核心，合爐台、水槽、收納與調理空間於一體，整個流理台、所有主要機能動線動作全部都在中島上，背後靠牆方即使有櫥櫃有檯面，也僅做收納與工作輔助之用。

這樣的配置優點在於沒有死角，非為「一」字型廚房的窄小或冗長，也打破「L」或「冂」字型廚房於轉角空間規劃和運用上必然出現的浪費尷尬，最重要是掌廚者不再長時間悶困一隅呆呆面牆，視野大開，從空氣到氛圍到心情都朗朗大好。

當然也一直心知肚明這樣的願望要實現可還有重重難關……首先是空間得夠充裕。小小不到三十坪小住宅，要安插進這樣的廚房絕非易事──對此，終究一舉發動全宅大改造

工程後，我們早先有了痛切覺悟：沒得說，其他廳房沒一個比它重要，通通盡量壓縮無妨，咱家廚房就是要大！

在這樣破釜沉舟決心下，設計過程中，考量到整體用度、氣勢與前後的抽屜深度安排，中島體積甚至還歷經兩次增長，直達二七〇×一二〇公分尺度，連同後方牆側的冰箱收納櫃架，穩占全宅近四分之一比例。

位置甚至乾脆大剌剌就安排在正中央，大門一開踩進玄關首當其衝就是廚房；且還正向面對前方一連排看得最遠、天光最亮的大窗，景觀日夕俱佳。

然後是人人關心的油煙如何阻絕排除問題。市面上無數專家的諄諄教誨，都說傳統台菜烹調，開放式廚房、特別爐台與抽油煙機不靠牆絕對是大忌；偏偏我生性對味道和油煙極敏感神經質，一絲兒殘餘雜味油臭都不肯忍耐，故而還真是花了長長時間猶猶豫豫思前想後左右為難。

後來，竟是一連串日本電視節目《超乎想像！住宅改造王》（完成！ドリームハウス）一集集慢慢給了我足夠的信心

與勇氣。裡頭所報導的住宅,無論大小,極高比例都是全中島廚房,想想從來以高度潔癖個性聞名的日本人家都能解決應付,對我應該沒那麼難。

尤其自認做菜一年比一年更簡單清淡,旺油大火幾乎都已絕跡、更遑論油炸……於是奮勇往前邁步。

當然必要的設備還是都要有,在廚具團隊的專業建議下,選用了最大排風量1600 m³/h、搭配八吋風管的排油煙機型。好在,入住一年多來如常使用至今,也曾偶而經歷類似煎牛排煮咖哩麻辣鍋等濃香重味使用,大致都還能乾乾淨淨一點不留味道。

於是就這麼擁有了一座開開闊闊寬寬朗朗大中島,我們叫它「貪婪之島」。

是承載了我們渴盼多年之無數貪心任性夢想和慾望的島,美夢得圓,滿足歡欣至極。

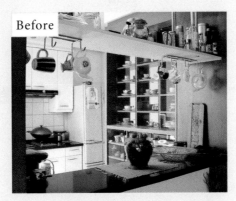

Before

舊日的廚房，只勉強設置小小檯面一方，連個「島邊兒」都沒沾上。

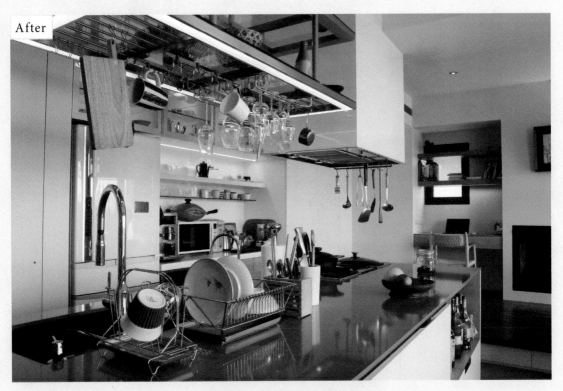

After

這回，懷抱多年之中島大夢才終於徹底圓全。

我愛廚房：
愉快哼唱與自在烹調的地方

「廚房是個不介意零亂，而且還混雜著笑容與哼唱、非常愉快地烹飪食物的地方。

「零亂得很好看的廚房，或者是有點散亂但是卻不致於令人筋疲力竭、大方的廚房，是我的理想。」——《住宅讀本》裡，中村好文這麼說。

我也是。從一開始，我就一點不曾想要過那種設計雜誌上經常登載，整整齊齊光潔亮麗、什物雜物一點不見的漂亮廚房。反是常用愛用工具道具餐具器皿痛痛快快疊放吊掛出來，抬眼可見伸手可得，方便好用且生活味道滿滿，才是我心目中的理想廚房樣貌。

所以，還記得靜敏的首版設計方案出爐時，一眼望見模型裡和他過往作品一樣，中島後方一整排門扇門片關得嚴嚴實實、連冰箱也藏得乾乾淨淨的雍容優雅廚房……

「欸，這樣不行啦！以我的密集頻繁且還常趕時間匆忙做菜習慣，一頓飯下來開開關關，手大概都拉得脫臼了吧！」我笑說：「別怕，盡量大膽全露出來吧！」

屬於我的，可以一面微笑哼唱，同時輕鬆有效率烹調食物的廚房。

遂而，歷經幾次來回反覆推演討論，最終定案圖面，門片全消失了，大方現身的冰箱旁，是一列與中島等高的櫃架：下設抽屜與期待多年終於堂堂入列的嵌入式烤箱，中間是可放置咖啡機、微波爐、熱水瓶等家電與其他器具的備餐沖茶檯面，上方則有層架和玻璃櫃。

還在我們的央求下，於水槽正上方設計了一座以不鏽鋼與玻璃材質組成的雙層吊架——沒錯！正是我懷抱多年中島大夢裡絕對不可或缺的要件；兩道層板兼具展示與置物功能，層板下密密安上橫桿、掛勾，高腳酒杯、常用道具與清洗後待晾乾的鍋具工具有此都有了落腳的地方，也成為整廚房、甚至整家裡最溫暖最熱鬧吸睛的焦點。

然後，吊架下方，則毫無疑問是全廚房裡最核心的中島了。這裡，我們選用的是來自西班牙的Santos廚具。

說來奇妙。其實對於豪華高檔歐洲廚具原已徹底斷了慾念。

早年在設計雜誌擔任編輯時，由於經常有機會在這些名

牌門市裡出入，遍見經典設計大師手筆無數：Bulthaup、Boffi、Miele、Poggenpohl……件件都是美得超凡絕俗的夢幻之作；弄得不知多少次腦海裡一遍遍勾勒著不切實際的幻夢：「總有一天，我一定要擁有！」

然隨年歲漸增卻是越來越清楚知曉，不僅自己的能力財力委實難以高攀，蓬門小宅面積有限更顯不出氣勢；尤其個人烹煮習性和工序一年年越加成形成熟後還益發瞭然，純粹歐式奢華氣派取向之廚具設計思維，和自己的真實需求顯然有不小的鴻溝和差距。

就這樣，目標一度朝日系廚具轉向，幾乎已經確定應將會是我的不二選擇……

沒料到有一年，連改造計畫都還未真正萌芽之際，因緣際會結識了Santos的品牌總代理許宏榮。算是緣份吧！那回，本來只是慕名前往參觀他在老屋新用領域裡赫赫有名、兼作門市與住家的大稻埕老屋「宅邸食旅」，參觀當口遂也順道看了廚具，結果竟然就這麼一見傾心。

據說由一群西班牙媽媽擔綱設計的Santos，風格極簡雅平實低調，不炫眼不浮誇，然細看下卻處處可見無微不至實用到位的巧思。尤其是各種細部配件零件，不管是材質的選用與加工，以至分格分層分類方式和彈性運用邏輯都聰明合理，讓人點頭頻頻。

甚至，過往一般廚具裡很難周全盡善處如水槽櫃，以及讓我分外深惡痛絕，可說也是觸發我非全中島廚房不可、一點都不想再碰的轉角處理，更是讓我五體投地大為嘆服：「原來只要這樣就可以？」

當然，比起一線頂級歐洲廚具來得略略平易的價格，也是讓我禁不住轉念動心的主因。

還有許先生對廚房廚事的熱愛和熟習。和一般展場的一片光亮如新毫無人間煙火氣息不同，這裡，鍋碗瓢盤油瓶醋罐滿滿堆置，每一組廚具都看得出日常重重使用痕跡；同為料理愛好者，更是投契。

事實也證明，到後來，許先生兼具專業者和使用者的雙

重豐富經驗也成為漫長溝通規劃建構過程裡的一大助力。

於是，如前篇所述，這座因難以止息貪婪之心撓動下導致一路增長到二七○×一二○公分巨碩尺度的中島，形貌配置，無一不是凝聚了我對廚房多年積累而成的點滴思考想法願念的結晶：首先，總高九一‧二公分。是參考西方廚具尺度與我的身高審慎訂下──這點很有意思，出乎東方人身形、其次也是尖底炒鍋需要多一些空間的緣故，傳統台式流理檯通常較低矮、約在八十公分上下。然這樣的高度固然炒菜上舒服，切菜備料就免不了得低頭彎腰，長期下來著實勞瘁。

當然另有變通之道是將爐台處單獨下降、分為兩種不同高差。但這樣作法除了損及中島的整體完整流暢感，也很容易形成死角，油垢汙漬清理不易。

好在我家菜色類型素來兼容台日中西，雖也愛尖底炒鍋但非絕對主角，遂直接採用九十公分高度，實際使用下來，果覺輕鬆多了。

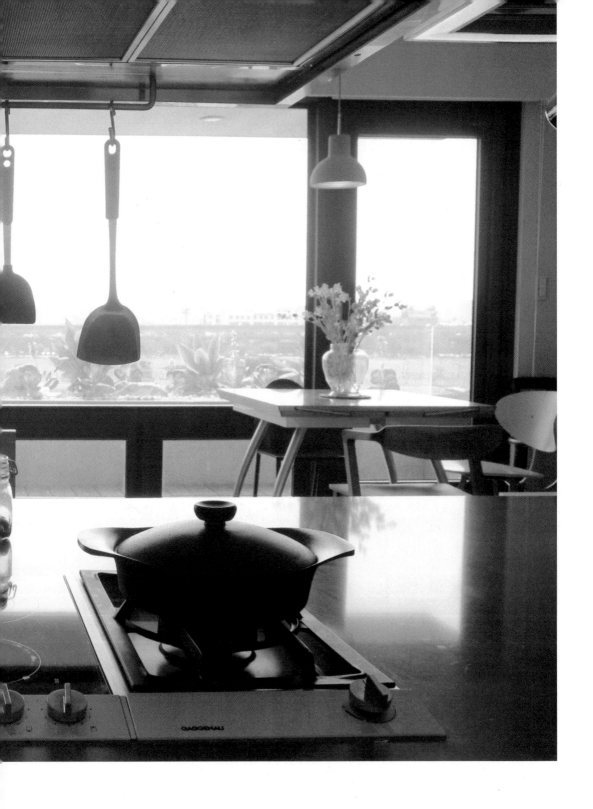

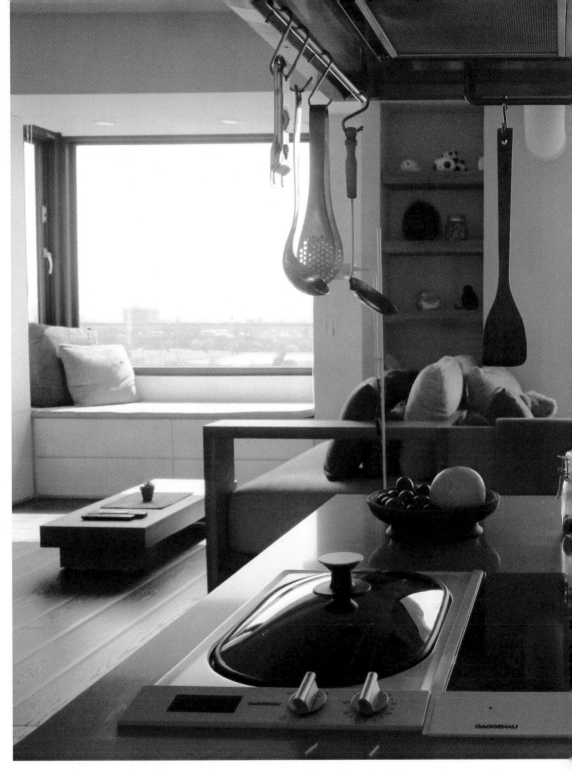

中島廚房最令人迷醉是，不再悶困一隅呆呆面牆，分分秒秒都有美景在眼前相伴。

另一特別處是賽麗石檯面，只有薄薄一‧二公分。此是來自許先生的建議，盡量爭取收納空間，也使整體視覺輕巧不厚重。

接下來，出乎長年經驗——是的，我已經不想再忍耐任何看不到摸不著、東西一放進去就忘掉的暗黑神祕角落了！因此，櫃體本身不設任何門片，除洗碗機以及為不使整座中島量體太龐然而刻意留出的一格開架外，剩下全數做成抽屜，務求一一拉開便能悉數清楚瞭然。

抽屜的用途與機能分配也經過深思熟慮。

我的向來堅持，位居全宅正中央最明顯位置的廚房中島，最要緊是可以隨性但最好不要零亂……好吧，我承認這點和中村好文先生的看法不大一樣。

我永遠記得，年少時曾在某標榜歐式田園鄉村風餐廳裡驚見一座琳琅滿目到「幾乎找不到中島究竟何在」的奇妙廚房；身在此中，感官漸漸變得靡蕪喧嘩，怎麼樣也靜不下來心來細細品嚐。自此成為我的畢生最大警惕之一，砧礪我時

中島後方靠牆處的櫥櫃與檯面，是置放各種廚房電器與茶具和次常用乾貨調味料與工具的所在。

時不斷自勉，無論如何都不能像它……

所以，所有相關用得上的工具道具之安排擺放都得細細分配停當。

首先，確定只有第一級最常用且樣子好看之工具用具允許掛於吊架或立足檯面上。其餘全盤以日常工作動線為基準做分配：第一位置、亦即中島內側下方四個大抽屜為最核心，次之為中島後方靠牆抽屜，再其次則為中島外側五個大抽屜。然後，將物件按照用途與使用頻繁度嚴格分級，有理有序次第安排入各個不同抽屜中。

例如基礎調味料瓶罐雖說也是頓頓都要使用，但一來最不容易整齊美觀，二來保存上也大多不宜見光，故一一排入木質方盒中整齊置於爐台下第一層抽屜右側，伸手可及；左側則是同屬一級常用之碗砵碟盤的家。

第二層抽屜再分兩道，夾層淺抽放次常用工具、之下放大小鍋具。水槽下方抽屜則擺放和洗滌有關的器皿器具。

接下來，除了中島後側烤箱下抽屜用以存放烤箱周邊道

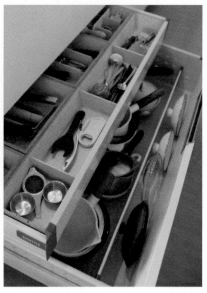

中島外側抽屜為餐桌專用之飯碗、骨盤、筷匙刀叉放置處。

爐台下方第二層抽屜分兩道，夾層淺抽放次常用工具、之下放大小鍋具。

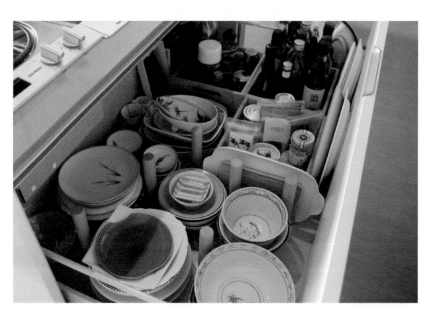

爐台下方上層抽屜是整中島裡最受重用的第一收納主角，基礎調味料與最常用之碗砵碟盤都放在這裡。

具，中島外側近餐桌方位的抽屜為餐桌專用之飯碗、骨盤、筷匙刀叉的存放之所；此之外，位在動線末端之其他剩餘抽屜便都劃為不常用之備援物件的收容處。

如是，大家夥兒各安其位，留得檯面乾淨清爽；視覺舒服外也多留了餘裕，不僅烹調煮食上得以游刃有餘暢快揮灑；一年多使用下來還發現，廚事之外，這兒也漸漸成為我們的工作檯，一些臨時瑣碎零星家事工作都就近在這兒解決，非常方便。

最後是爐具。一字排開三口爐，尖底鍋與高湯鍋專用的瓦斯爐一口、電陶爐兩口，以及已然垂涎不知多少年的檯面式蒸爐，清蒸水煮兩相宜，成為日日餐餐幾乎都用得上的一大戰力。

至此，夢寐多年之理想廚房終於自此大致完成落定。是屬於我的，寫意自在但有條有理不至於零亂，交織著笑容與哼唱、可以愉快而輕鬆有效率地烹調食物打理家務的地方。

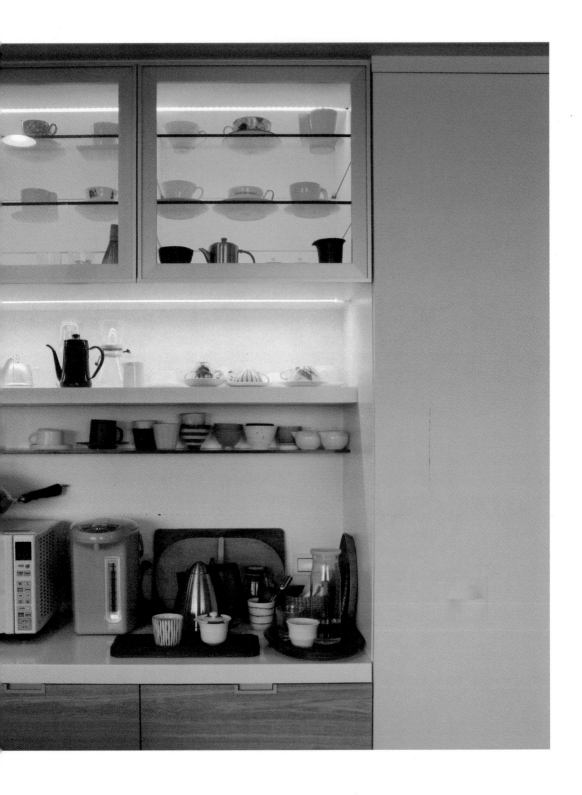

我愛廚房：
關於，
我的泡茶角落

毫無疑問，愛茶戀茶如我，理想廚房裡，當然也審慎規劃了沖茶泡茶的角落。

事實上，廚房於我，除了烹調煮食外，也是重要泡茶空間。所以，如何能於此中俐落自在備茶侍茶，始終是我看待廚房設計的必要條件。

早先，原本的廚房在這方面便已著實花了番功夫。但最大不同是，由於當時頗熱中於收集、輪替使用各式茶具杯具，遂特別在泡茶檯面旁打造了一座由地頂天的大大玻璃櫃，五顏六色形狀多樣之杯具琳琅滿目繽紛陳列，十分壯觀。

然多年下來，彷彿重又見山是山的心境轉變，在杯子的替換使用上漸趨固定──當然絕非弱水三千卻只獨鍾一瓢飲，但也不再是雨露均霑兼愛博愛大家都輪得到。

味蕾脾性的越加尖刻犀利，加之經久體驗撫觸積累熟悉，早已越來越清楚瞭然甚至挑剔著，台灣茶日本茶中國茶紅茶奶茶花茶，不同茶品之色澤香氣口感滋味餘韻，究竟得

要茶杯櫃裡的哪一只杯，才能完美匹配綻放。

遂而這回，特意趁著搬家，一口氣將既有的茶具茶杯收藏忍痛割愛捨離大半，只留真正喜愛珍惜派得上用場的……

收納重點，反而改落於我那一年年越見豐碩麗然的茶葉上。

對此，動工前不斷沙盤推演，幾經思量，決定將此區設置於中島後方靠牆平台一角，與主要烹調戰區略微區隔，不至於短兵相接、氣味工序相互干擾。

剛好此區也是烤箱、微波爐、咖啡機、燒水壺、保溫熱水瓶等電器設備安放位置，取水煮水都方便，且還有剩餘檯面可以擺放茶盤茶匙濾杓杯墊，沖泡操作空間也算足夠；離中島水槽亦不遠，一個旋身移步便能倒水洗壺沖杯。

至於收納，則在牆面釘上兩列開放層架，作為平日最常取用之杯具壺具擺設處；再上方則是三數座玻璃櫃，存放展示較不常用的其餘器皿道具。

緊鄰平台旁，則有一具想望已久、俗稱「大怪物」的大型推拉式收納櫃。這兒，就是我的一眾茶葉茶罐們的新家

Before

曾經擁有的茶具櫃，五顏六色形狀多樣之杯壺道具琳琅滿目繽紛陳列。

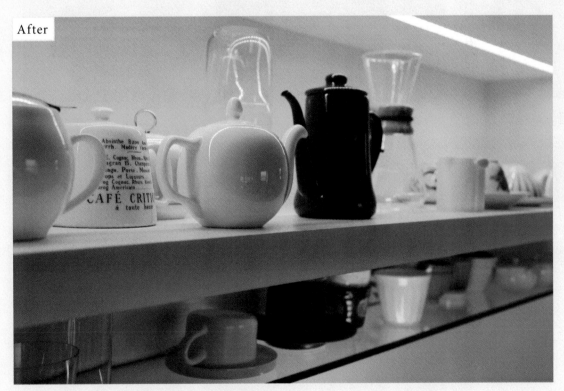

After

現在，心境已改，平素常飲的各類茶和咖啡都已找到確定的匹配，夠用就好。

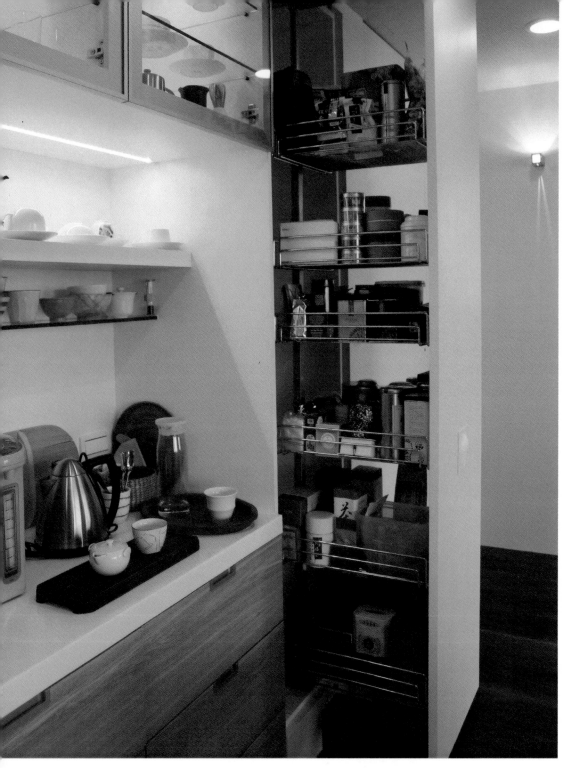

俗稱「大怪物」的大型推拉式收納櫃，是茶葉茶罐們的儲放之所。

了！

高高寬寬、上下共六層網籃、兩側都能取物；從紅茶到綠茶青茶黑茶一層層分門別類錯落有致擺好。每要泡茶，一拉開，整整齊齊清清楚楚，有什麼茶、想喝什麼茶選什麼茶一目瞭然，樂趣與效率兼具。

於是，煮水、拿取、操作、收納、陳列⋯⋯等等機能和動線就此全數妥貼流暢落定。現在，這兒已成常日裡我經常流連之所──忙碌工作夾縫間，來此小立片刻，細細靜享挑茶沖茶過程與隨而四溢綻放的茶香，即使僅只短短數分鐘，依然無限舒心。

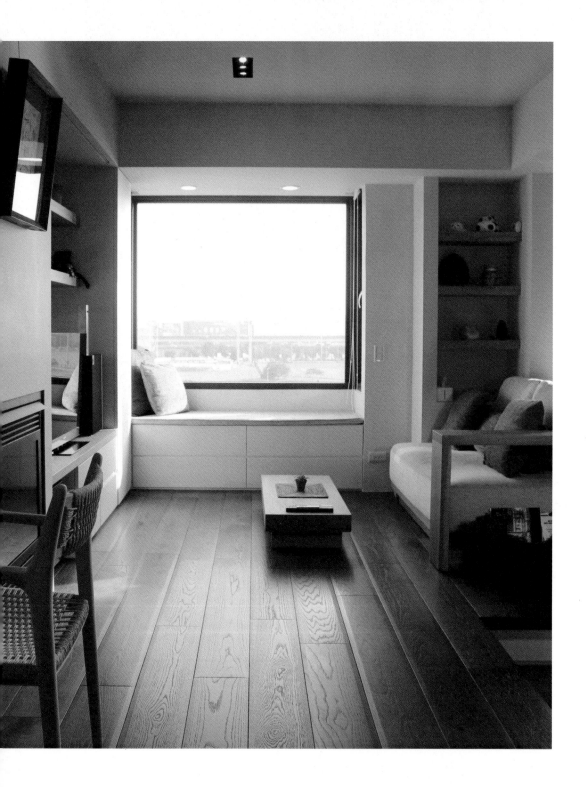

客廳？
不，
是起居室

靜心數來，可能因是徹底翻新、加之希望涵蓋進來的項目極是瑣細龐雜緣故，明明不到三十坪小小住宅，耗時卻是驚人地漫長：從二〇一二年底開始發動，足足花了一整年，直到二〇一三年十二月才正式完工遷回入住。

也因此，這長長時間裡，於是成為徹底檢視思索自己的既有生活方式、對家的看法和追求、以至對未來的憧憬和願望的一次絕佳機會，所得所獲良多。

比方過程中，有件事一直頗讓我再三玩味：那是，我們的「起居室」。

「Living room」。家中最主要的活動與相聚空間——嗯，究竟該稱這裡為「客廳」、還是「起居室」呢？和設計團隊的溝通過程中，兩個語詞我們始終不斷輪流稱用，奇妙的是，卻一點不曾有人混淆，全都下意識知曉所指為何。

讓我對此越來越有感發。

實際上，大致而言，習慣稱「客廳」確實比「起居室」要普及得多。但一般狀況裡，幾乎大部分的人家，最常使用

這地方的往往都還是家人、而非客人。

只不過在這樣的思維下，進行設計與家具陳設配置之際，有時便難免不自覺地「反客為主」，以接待客人、而非自己的真正生活狀況為第一優先考慮。

連我自己早年也曾不知不覺落入這個窠臼，於是依照尋常慣例，弄來了個四平八穩偌大客廳。

然在接下來的歲月裡卻是漸漸清楚發現，客人當然不可能天天來，反是自己在這空間裡的需求和用度並沒有被妥貼照顧完整。

所以相較起來，我越來越傾向「起居室」這個稱呼，功能和意義都更吻合實際。

所以這回，既已確定是常日相聚休憩作息之所，從一開始，我們就決定盡量排除待客考量，完全以自個兒的自在安適為上。

結果，起居室反而成為我們整家裡，從尺度到陳設均最小巧簡單的地方。

由於頗愛席地而坐，家裡茶几向來都選低矮的款式。這回為使小小空間不生壓迫感，更特意訂作成只20公分高，好用好看。

畢竟小宅面積有限，家中人口少，自然一點不需大，兩人夠坐夠用夠相對聊天把盞對酌就好。唯一堅持是，座椅沙發緊依窗畔，能與舒服天光與風景為伴。

多出來的空間和預算，則讓給我們更珍愛更重視的廚房、書房、甚至餐廳和浴室。

到頭來，果然擠壓得只剩小小方寸面積，導致正常長度沙發全放不下，只好轉而訂作。因應我們的種種細瑣麻煩要求，靜敏設計師別出心裁因地制宜設計了一張兩向兩用沙發：一面朝起居室、一面朝餐廳，可以背靠背兩面入座、兩面賞景，這邊兒看電視烤壁爐、另邊兒和餐桌上的人把酒聊天……自成另番不同趣味。

因而又有了新的體悟：所謂「living room」，有誰規定必然需得有特定的所在和形式？每個人對居家對生活的喜好、習慣、願想都不同，誰說廚房裡、書房裡、餐桌上不能相聚休憩作息？只要安排得當、合意合心合情，每個空間都可以是陶然徜徉樂在此中之所。

當然，還是不免有人問我，要真有客人來該怎麼辦？

——認真想想，細數過去年光，每每客人來訪，其實極少待在客廳，反而最常是大夥兒圍著餐桌喝茶喝咖啡聊天吃東西，歡洽開心。因此在我家，餐廳向來才是我們真正的「客廳」。

更有趣是，遷入新家一年多來，訪客們最留戀所在，漸漸竟然也不再是餐桌畔了！反是一夥人團團圍靠著我那大大的廚房中島就這麼聊開來，自個兒添酒倒茶煮咖啡抓點心吃，甚至一時技癢乾脆反客為主捲起袖子當爐露一手，說笑玩鬧樂不可支，怎麼相請都不肯移步一旁沙發或餐椅坐下……

讓我更有所感：歡聚此事，從來不見得需有固定的場域、固定的形式，隨性隨心隨一己之真正所需所求所望而走，開心就好，自在就好。

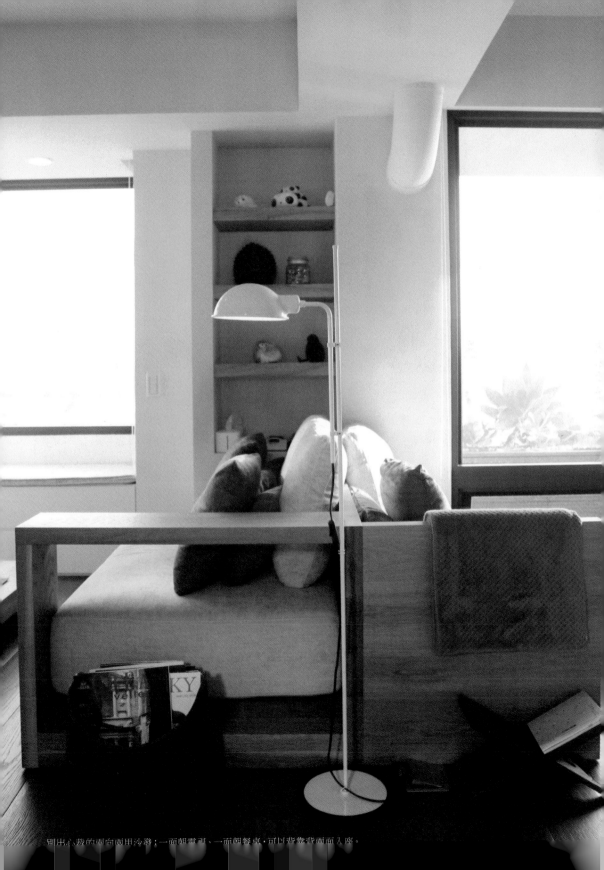

別出心裁的雙向兩用沙發：一面朝電視、一面朝餐桌，可以背靠背兩面入座。

好生奢華，
我的書房

說來有趣，近二十年前剛剛住進小宅時，完全不曾預料到有那麼一天，我會成為在家工作者。然而那時刻，出乎寫作人的願望，我還是要求，定要把我的書桌擺在光與景日夕俱佳的地方。

然而貪婪太過，面景處其實已頗擁擠，只得與餐廳共用一區，硬生生擠在餐桌旁。

當時其實已經有些侷促，等到職涯轉換、全天候在家上班後更覺尷尬，不僅距離主書櫃動線稍顯曲折，查閱參考書籍都得來回奔跑，置物與檯面空間不足更導致忍不住常將工作版圖往餐桌延伸，每到吃飯前都得先清桌子，不管工作或用餐，氛圍心情甚至步調節奏都受影響。

於是，這回得以重頭再來，書房自是改造要務之一。

所以，在靜敏的設計下，將原本的廚房位置大方一筆劃歸書房使用，同樣坐擁大窗、天光與景致依然優越，卻終於得能與其他空間斷開，安靜獨立不受干擾。

當然面積也因而格外寬廣裕如，得以容納下長長的L型

方方正正的「琉球疊」。
比起一般長方有布邊的
榻榻米更簡淨樸素，是
我喜愛的樣式。

工作桌和層架，一掃過往被過堆積如山資料書籍幾乎淹沒的
左支右絀，好生暢快。

桌檯後方則是榻榻米區——長年旅行日本，我對榻榻米
一直很喜歡也習慣，但卻對許多住宅常有的「和室」沒有太
大好感。總覺得實用性很低，到頭來往往只淪落充作堆放雜
物之用。

這回，改造前去了靜敏家，卻發現他竟把全宅景觀最佳
處留給了榻榻米，且因規劃得宜，反成令人流連不去的迷人
角落。

讓我不禁心癢心動躍躍欲試。後來，在他的建議下落腳
於此；當然指定鋪設的是我一直喜歡想要、方形無邊的「琉
球疊」，不大、小小巧巧共只六枚，簡單樸素，煞是好看，
習習草香聞著尤其清新。

就此成為家中另一重要「居心」之所，平日工作之餘或
查找翻閱資料時常在此小坐暫歇，夏天午后偶在蓆上偷閒小
睡一晌，意緒煩亂時也來此盤坐靜定，深得我心。

然後榻榻米區與廚房間之中介中隔位置，就是此次翻修計畫的又一核心重點、或說嗷嗷待救「沈痾」：我的書櫃了。

對此，還記得剛剛決定重新整修居家之初，苦於書量太大房子太小委實不知如何容納，遂曾先後找來兩位設計師商量：

第一位是多年未見舊友，照說知我頗深，但一進門看到滿坑滿谷從架上滿堆地上繼之氾濫全屋各處的藏書，卻還是剎那瀕臨崩潰情緒激動：「我完全不懂！一個人怎麼可能會需要這麼多書？」讓我一時語塞，好半晌才怯怯囁嚅回答：「但我整個人、整個人生，就是這些書所支撐起來的哪……」

第二位，也就是靜敏，反應則全然相反，冷靜繞了一圈後，微笑對一旁忐忑以待的我說：「照我看你的書也不算多，我想未來應該都放得進去，你還可以多買些新書沒問題！」讓我頓時感動涕零，當下確信所託得人。

由於經常邊工作邊做菜，廚房書房兩邊奔忙，遂而，兩空間之彼此通透聲息相聞，一直是我的居家設計必然之需。

果然不負期待，圖面出爐，靜敏大手筆畫出一座由地到天橫貫全宅最中心之巨碩書櫃一座。算算，即使不過分堆疊，兩向前後再加上其他次書櫃、幾處書架，顯然綽綽有餘。

後來，這些估計當時超過兩千之數的書，在痛下決心後發憤離棄大半，然仍舊難分難捨留下約千餘。此刻分門別類全數上架，面朝公共空間處放文學小說散文、建築、藝術、歷史和旅遊書，書房這方則是飲食和食譜書的家。最開心是悉數上架後仍顯從容空蕩，滿足不已。

而雖然歡喜得能擁有獨立書房與充裕書櫃，但還是希望能與公共區域間保留一定程度的通透開敞，尤其因經常邊工作邊做菜，廚房書房兩邊奔忙，兩方之彼此聲息相聞更屬必要。

遂請靜敏略作更動，將原本兩方書櫃間的隔板全部拿掉，一任開架，更明朗明亮外，從工作桌轉頭可望爐灶，從中島處抬眼便可見螢幕閃動；不管是湯水燒滾了、燉菜逐漸

香氣四溢、沖茶計時器開始嗶嗶鳴叫，亦或有同事線上傳訊、備份完畢檔案傳好，一有動靜便可立刻衝回照看。

是在家工作者兼煮婦之不得不然。看似忙碌多工但也是生活裡的尋常之樂，踏實陶然。

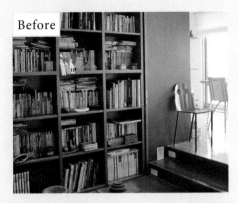

過去，主書櫃位置與書桌有段距離，查找書籍都得來回奔跑。

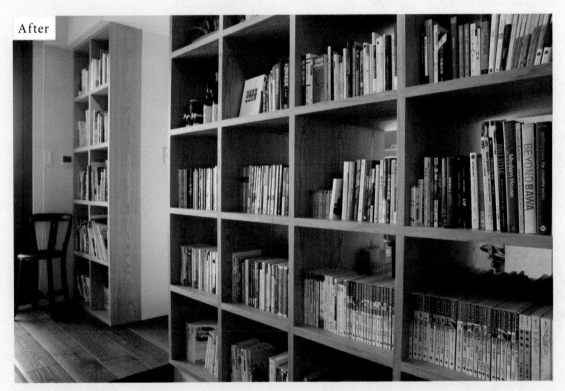

現在，書櫃就近在書房口，且還是雙向設計，起身轉身唾手可得。

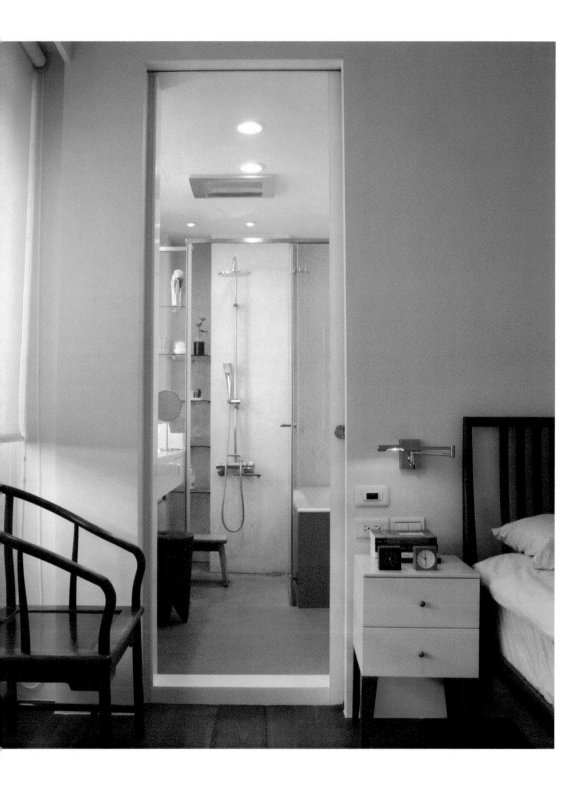

浴室，
療癒享樂
之必要

我常說，整個居家裡，我最重視的機能空間，第一是廚房，接下來，就是浴室了！

雖說真正計算待在裡頭的時間長度，此二者絕對遠遠落於書房、臥室、甚至起居室之後，然對我來說，長年生活下來的領會：廚房、浴室若能規劃得宜，使每一次的使用都舒舒坦坦盡情徹底徜徉其中，所能發揮發酵的愉悅和療癒效果之大，絕對超乎想像。

特別是後者，梳洗盥沐人生享樂事，一點用心，便能萌生彷彿被好好眷寵著的奢華感，更被我視為住宅設計中最事半功倍的划算投資。

所以，早在近二十年前的最初原始設計裡，浴室部分便已格外費心用力：乾濕分離配置、長長檯面、獨立淋浴間、舒服大浴缸，還刻意安上一扇大推窗，一推開便可從浴缸透過臥室攬觀窗外夜景⋯⋯

結果確實多年使用下來，大致可稱妥貼舒適。

只不過，人之慾望無盡無限，隨年歲閱歷增長總不斷有

習慣坐下來洗澡,洗浴節奏更悠慢而專注。同時趁機泡泡腳,對睡眠品質很有幫助。

新思考新視野新領略……尤其後來一腳跨入旅館研究與寫作領域,全世界住遍無數旅館、踏足多少浴室,眼界與見地所當然更上層樓。

而各國各地各種浴室裡,整體而言最讓我激賞的,莫過於日本的浴室。

我始終認為,日本真不愧是全世界最愛洗澡也最懂享受洗澡的國家了!尤其再加上這民族向來一絲不苟龜毛挑剔甚至還帶點潔癖的個性,使浴室的每一格局動線配備配件之合理合宜精細考究,都令我心折嘆服不已。

所以這回,居家全面更新翻修,主要思維概念幾乎都以日本為師:首先,浴缸和淋浴區合一,再不用濕答答冷颼颼披著浴巾在淋浴間與浴缸間跑來跑去。以及,尺度剛好、腳踩得到底的浴缸,一不小心累睡過去也不至於遭遇溺水危機……

是的,長年經驗下來,越來越體認到浴缸尺度適中最好,大而無當反而躺坐皆不穩妥安頓;尤其看著氣派、但一

獨立如廁間、加熱毛巾架，都是旅行時從異地學來的點子。

打開便轟轟作響吵死人的按摩浴缸，更非向來把沐浴當做每日靜定放空沈澱心神時段的我得能消受，還是敬而遠之為上。

淋浴間設置板凳並搭配可上下挪移的淋浴桿＋吊掛手持兩用蓮蓬頭——只要試過就知道，坐下來洗澡，洗浴節奏自然而然變得專注、仔細而悠慢，好處多多；尤其再加上檜木泡腳桶一枚，無暇泡澡時至少趁機同時暖暖腳……是忙碌疲憊一天後的絕佳紓壓甚至保證安眠之道。

另一最大重點是，和浴室隔開、獨立的如廁空間——即使新居分給浴室的面積比從前小，仍然堅持隔出僅能容身的小小方寸之地。如此，沐浴盥洗時不會老覺得有個馬桶在那兒、視覺嗅覺氛圍都覺干擾，家人使用上也可以更彈性有效率。

當然裡頭一定不可少還有，已然夢寐豔羨多年、被我視為上世紀最偉大發明之一的洗淨式馬桶，才算圓全。

還有，電熱毛巾架，同是國外旅行時深深戀上、發願

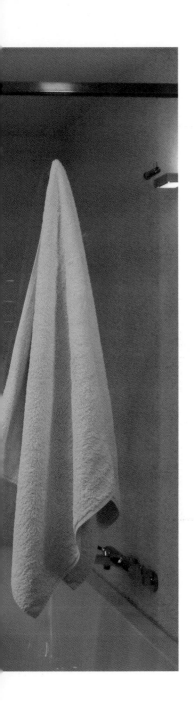

非擁有不可的好物。所剩牆面不多，但還是堅持裝了個瘦小版，確保洗澡後有熱呼呼乾爽毛巾可用。

然後，就是梳洗與梳妝檯面了：在外表打理上一向大而化之的我，自小到大幾乎從沒使用過化妝桌，一直以來都是洗臉槽邊擺張圓凳簡單解決。

這回，同樣受格局所限，可安裝檯面略短，於是靈機一動請設計師將玻璃隔牆位置往淋浴間方向稍微退縮，以爭取多一些長度、並於上方釘上層架作為置物之用。

這樣一來，不僅檯面更寬朗清爽，視覺上也多了變化。

小小改變，舒服不少！

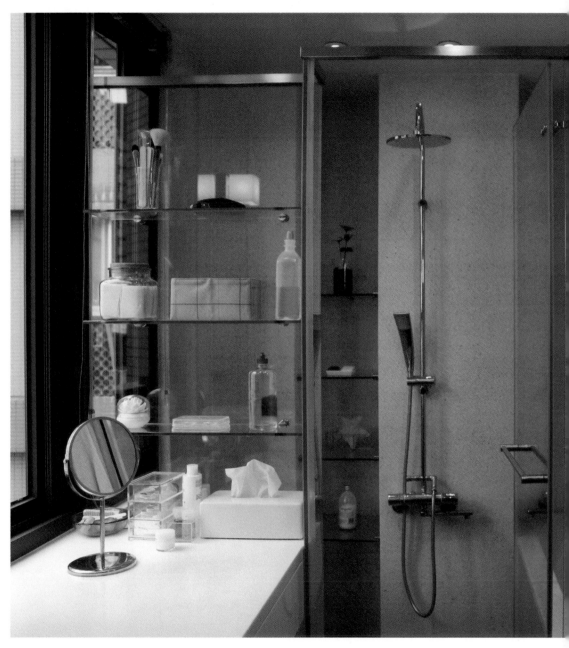

浴缸和淋浴區合一，以及兼具盥洗與梳妝功能的檯面。透過精確的格局分配安排，小小空間，
大大舒坦。

說說，
我的七大
收納心法

我始終認為，居家設計規劃之大多數課題，都和收納有關。

雖說每每提及此，都難免引來一陣驚詫：「有這麼誇張嗎？」然在我看來，所謂收納，意指日常所需所用之所有物件的如何安放——如此細想，還真的整宅裡幾乎大小物事幾乎盡皆悉數囊括。

而在此必須承認是，數十年人生裡，我好像直到這回居家全面改造後，才算是真正開始些許懂得收納。

也許是工作上嚴謹龜毛太過，輪到常日生活頻道，從小到大總是迷糊懶散率性多過條理積極章法。所以自有記憶以來，住處總是一派「寫意」，東西用過漫不經心隨手一放，下回要用時再來翻箱倒篋漫無目的查找。

尤其從事編輯與寫作工作後，大批資料加上原本就一年年以倍數速度成長的藏書，導致更加災情氾濫；即使確實越來越覺得負擔，但不知為何，卻仍舊無法建立起有邏輯有系統的積極聰明收納習性。

後來，出乎意料地，竟然是旅行一點一點改變了我。

多年來風塵僕僕到處走，且其中許多都頗緊湊奔忙，漸漸養成了以最高效率面對每一細節分秒的習慣：

行李打包必得嚴嚴實實分門別類有條有理全無任何冗贅浪費。一抵達旅館進入客房，全房拍完照做完記錄後，立即開箱將所需物件依停留天數與機能用度所需，審慎房間各處一一歸位，並同步配合調整房內家具擺設位置座向；務求在第一時間從身到心全數安頓妥當，以能徹底放鬆休憩，整備力氣面對接下來未知的旅程與挑戰。

如此，多年「訓練」下來，著實越來越有深刻體悟：是的，對旅人而言，真正維持日常基本所需物件其實遠比想像中少；甚至擁有得少、再加上有秩序有邏輯的置放，觸目可見物件少，負載得少，反而還更自由開闊。

然後，甚至擁有得少、再加上有秩序有邏輯的置放，觸目可見

唾手可得，日夕晨昏作息之起坐眠睡盥沐言動便開始緩慢從容有餘裕，自然而然便能安適舒坦。

遂而，我之看待收納，從此有了全新的角度和眼光。

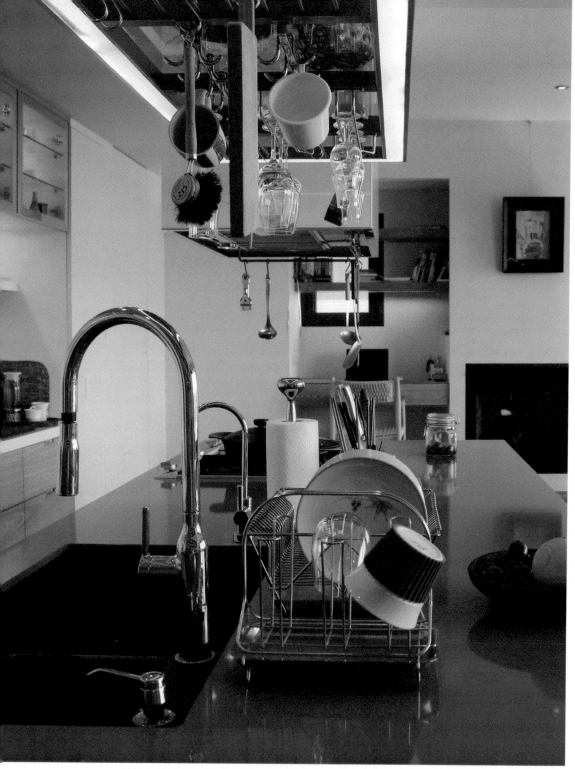

家裡向來極少純粹美觀的裝飾品，因為始終認為，各種尋常生活物件才是最動人的風景。

於是，二○一二年底全面開啟的住宅翻修改造，成為我的人生收納歷程的重要分水嶺；剛剛好，以此做為一次告別與重整，從頭貫徹這許多年來逐步凝聚清明的收納心得與計畫。

第一步是「捨」。宛若壯士斷腕，細細檢視既有書籍資料餐具工具文具道具衣物雜物，若非絕對必要無可替代不可或缺便斷然割捨，能捐就捐能賣就賣其餘一律扔棄；一口氣至少揮別大半……果然從來都說「捨」才是最好的收納，剎那輕鬆不少。

另一領悟是「少即是多」。早年，我也曾經盲目服膺過這世間所普遍抱持的收納空間至上觀念，以為只要預算和空間容許，無論如何越多越好。

就此迎來了一個櫥櫃之家，儲藏室居於全宅正中央，四面延伸出去，可見不可見處處皆是櫥櫃。

不料結局無比慘痛──到最後，幾乎每一櫥每一櫃都塞了個滿滿，且直到遷出前一一清點方才訝然發現，比例絕高

都是早已拋諸腦後忘個精光的冗贅無用之物。

讓我頓時警醒，過多的收納與儲藏空間其實是一種魔障，誘引你不知不覺矇了眼目迷了心智，禁不住開始累積不必要的東西，弱化了斷捨離的決心與能力。

實際上，收納此事，真真是「足夠就好」。即使略有不足，也往往成為一種修行，砥礪自己得能一次次及時面對、正視人生裡生活居家裡的真正輕重緩急，不為無謂的貪婪軟弱所限囿奴役。

所以這回，收納版圖有了明顯的消長：劃給廚房與書的空間增加了，貯放衣物與其他雜物的位置相對大幅縮減……明確反映了我的此刻生活景況與期待，以及面對物、面對欲望的決心。

然後在設計上，則貫徹「各安其位」原則，屬於何處、會在哪處用到，廚房歸廚房、書房歸書房、起居室歸起居室、臥室歸臥室、浴室歸浴室、玄關歸玄關……性質上功能上該是哪裡的東西就一定只在該處或近處收納。

甚至更進一步做到「觸手可及」——這麼多年下來，太明白知曉懶怠實為人之天性，越是耗時費事便越容易苟且因循。因此，所有物件工具道具按照使用之頻繁程度做好區分，盡量在一伸手一彎腰最多一旋身範圍內便能輕易取收，才是一勞永逸之道。

我總愛說，這是「露與藏」的哲學。從過去到現在，除了少數掛畫與早年買下的旅行紀念物，我之佈置居家向來極少使用純粹美觀的裝飾品；所以，廚房裡的鍋碗瓢盤盃壺碗碟刀鏟杓匙瓶罐，書房裡的書冊紙筆，浴室裡的巾皂盆刷……我喜歡，讓這種種生活裡的尋常物件自然然成為家中的風景。

但也絕非就這麼全員傾巢而出整屋子琳琅滿目熱熱鬧鬧，連幾個禮拜用不到一次的也跟著開架上一起排站，視覺上喧嘩紛亂、還徒然積灰惹塵；定然是常用者挑大樑粉墨登場，不常用者櫥櫃裡抽屜裡儲藏間裡整齊安靜待命才好。

而既然需得自成風景，「兼具美感」則是另一心法。好

上）廚櫃與書櫃大大、衣櫃鞋櫃小小少少，明確反映了這些物事在我生命中的順序與重要度。
下）收納與佈置合一，讓日常的歸位整理成為一種可以時刻徜徉其中的樂趣。

在長年對此便極挑剔龜毛錙銖必較，素來家中大小物件從樣貌顏色到材質形式若非百分百合心合意便寧缺也絕不輕易放行進家門；因此，不管是露是藏，看著都頗舒服搭配合襯。

也因了這怡然的美感，合收納與佈置為一，日常整理清理動作於是也成為一種理所當然的反射——居住一年多來，發現自己竟然一改過往的惰性，總是不自覺便開始這兒收收那兒攏攏、這邊擺擺那邊排排，收納不再是需得日日奮起自律的美德，而是時刻徜徉其中的樂趣。

且既然確實樂在此中，故也不忘時時提醒自己，切勿自我要求潔癖太過，「適度保持從容隨性」，偶而容得一點不經意小小淘氣般的零亂，別是另番自在生活味道。

關於，
斷捨離
以及其他

在此先承認，由於向來偏執認為人生與生活課題應該自己面對自己修行，所以我從來不曾讀過《斷捨離》或任何相關類型的教學書。不過，從首度聽聞此三字以來，就十分喜歡這詞裡所流露的痛快決絕意味。

尤其這回，全面整修過程中，需得先暫時遷往他處賃居數月之後再搬回，還真讓我被迫更加徹徹底底正向面對、玩味咀嚼此中奧義，而後實踐。

一如預想，最容易的部分是衣服，原本數量就不多，到這當口更是狠心能捨，該留該捐三兩下輕輕鬆鬆分類裝箱完成。果然無欲則剛，心無所繫念，便海闊天空。

出乎意料之外的則是杯盤碗碟茶具酒具餐具們，過往書裡、文章裡時時出現提及的一只只多年愛用與蒐藏，篩選起來竟沒有太多拉鋸；印證歲月已改，曾經狂熱收集杯子、日日換杯子的我，早已步入另番不同心境，剛好趁此一次揮別過去、從頭邁向新章。

些許感到艱難的是，許多許多過往旅行資料：翻得摺

捨與離的難題，其實不只在欲望與需求上，所珍視的生活方式和價值在人生天平的位置與重量，才是關鍵。

得撞得舊得狼狽的指南書，陪伴多趟、歷經風霜的地圖，甚至網路普及時代之前、一疊疊與各地旅館來回往還的信件傳真，以及數不清的隨身筆記本、手札、畫記……數量太龐大，無法都帶走，只能重點揀選，其餘心疼留諸記憶。

然後，不作他想，最大魔障是──我那早已滿坑滿谷、從櫃子一路蔓延氾濫到屋內牆邊床下桌下各角落的巨量藏書。從來便是我最大的縱情揮霍項目之一，每一本都曾陪伴、滋養了這一路走來的每段人生時光，獲益良多影響匪淺，怎忍輕言分離？

結果，誰能留誰得走，一本本反覆翻看猶豫，足足天人交戰十數天時間，忍痛決定僅留下日後確實用得上、或是曾在我的閱讀歷程中留下難以抹滅印記者，其他全交二手書商發落；卻只淘汰近半，所剩仍有上千之數……

最終，捐掉賣掉扔掉無可數計，遠遠倍數於裝箱帶走。

讓近年來自認在物欲上已漸淡泊息心見山又是山、力持簡單生活低限購買的我，又更多幾分警醒。

Before

之前，書櫃同時也是各種旅途中隨手買下的紀念物的陳列處。

After

現在大多捨了，旅行時也極少買東西了，乾乾淨淨，清明自在。

因而真心承認，這過程雖經磨折，卻無疑是對生活以及之所擁有的一次絕佳省視與盤點機會。

藉此痛下決心大刀闊斧，不斷自問：生命裡究竟什麼不可或缺、什麼無足輕重，何為心之所繫戀、何者不值掛懷應捨當捨……同時再次提點自己，未來可要謹守銘記，那些不需要的非為真愛的，就別再駐足留心。

同時也越來越能了悟，雖然早在十年前就寫過這句話：

「不管在哪一種層面上，人所真正需要的，其實遠比擁有的、想要的要少得多了。」

然斷與捨與離的難題，其實並不盡然全在欲望如何、需要與否，情感與回憶與所珍視的生活方式和價值在人生天平上的位置與重量，也是關鍵。

所以，經歷這番痛斷忍捨絕離之後，很確定的是，我仍舊不肯也不願就這麼自此大徹大悟清心寡求無欲則剛。

是的。對生活對世界的熾烈求知好奇與體驗熱情仍在，直至現在，入住改頭換面新居一年多來，我依然無比沈醉於

被喜愛熟悉的這許多書與杯子茶具餐具與其他物件環繞的歡快愉悅。

但可以肯定是，愛欲取捨間，應比過往要來得更安定清明無疑。

斷捨離過程中，毫無疑問，書是最大魔障，讓我著實痛切面對了需求與擁有與欲望之間的複雜
課題。

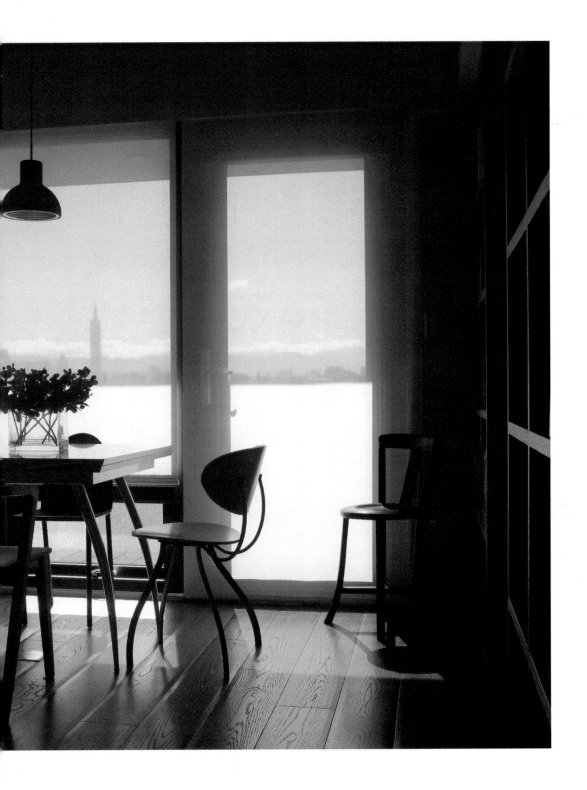

冬暖夏涼
之必要

長年醉心日本茶道美學，茶聖千利休訓示弟子的〈利休七則〉，是我努力信守、時時咀嚼屢覺有觸發有新得的人生與生活守則：

「茶應沏得適口合宜。
好好添炭煮水。
鮮花要插得宛如在原野中綻放。
夏天保持涼爽，冬天也能溫暖舒適。
在預定的時刻前提早做好準備。
凡事未雨綢繆。
對人將心比心。」

這其中，特別「夏天保持涼爽，冬天也能溫暖舒適。」更是讓我格外有共鳴，衷心認同為住宅之安頓舒坦的重要礎石。

──是的。相信對我稍有了解的朋友都知曉：我非常非常非非常非常怕冷。

不知是天生身瘦體寒，抑或懶怠少動氣血虛弱，當然更

有可能是從小島南熱帶和暖乾燥地域裡長大，對於島北之濕冷季候始終無法真正習慣……我之畏寒怕冷，幾乎已達如臨大敵程度。

每每一進入深秋便手腳冰冷、穿再多也不濟事。尤其近幾年極端氣候，寒流頻頻一年冷過一年，再加上宅小窗大玻璃多，且前方一望無際開闊朗朗全無其他建物遮擋，雖說視野絕佳，然凜冽寒風也跟著一整片長驅直入，讓我著實吃足了苦頭。

最著惱是從小鼻子過敏呼吸道極敏感，受不了暖氣空調的燥熱乾風，因此也從未動念想過安裝，只單靠葉片式電暖器和電毯取暖……折磨得我每逢冬季便氣色灰敗面容枯槁大小毛病一堆，屢屢萌生不如包包款款回南去算了！

所以這回居家改造，「保暖」毫無疑問是首要大業。

第一要務是對外的阻絕。重點自然是窗戶，全數往上升級，全面安裝隔音隔熱效果均佳的上等氣密窗。

還有外牆。這些年來，漸漸從許多國外住宅建築案例裡

發現這方面委實是必要必備課題；特別溫寒帶地區，如何藉由設計與建材本身或隔熱材的使用，審慎隔絕室外之冷熱同時不使室內溫度溢散，是重要節能與防寒避暑訣竅。

但可嘆是也許氣候相對溫和，國內在此方面上似是相對較為輕忽。所以雖說從設計之初便提出要求，卻因相關知識、工法與產品選擇俱少，另外也受現有空間條件限囿，想在對外牆壁裡夾入隔熱材之心願終是不可得，但還是請工班找了隔熱漆來至少先打底一層，聊勝於無希望多少發揮些作用。

接下來，就是各種供暖設備了。

──沒得說，我之渴盼多年最最想要，就是地暖。

早在十幾年前於紐西蘭頂級度假莊園裡第一次邂逅，那般從腳底心一路暖上來直達周身、全室上下四方溫度均衡一致全無死角且還悄然靜靜無風無聲的銷魂感受，讓我剎那深深傾倒戀上，自此成為我的居家大夢之一。這會兒，當然無論如何非得一圓不可。

好在這玩意兒雖說台灣並不普遍但也不至於罕有，市面上仍有幾個知名品牌流通，容得我們從預算、適用性、安全度與施作可能性等方面細細審慎細選比較。

由於早已決定以地暖作為全宅主要暖房設備，遂在廠商的建議下，覆蓋比例極廣，除了如更衣間、儲藏室、客用衛浴兼洗衣間、淋浴間等較少踏足或純粹機能空間外幾乎八成面積全部鋪設，以達最完整功效。

入住後實際體驗，真箇宛若重獲新生！一掃過往的哀哀苦寒，不管多強冷鋒來襲，整家裡皆暖如芳春。且分外驚異是接連兩個冬季下來，可能是足部暖熱循環夠好，不僅氣色與身體狀況都有改善，即使外出也似覺比以往耐冷，難怪從來中醫理論都說寒氣乃健康大敵、且「足熱頭涼」是最佳養生之道，確實其來有自。

至於眾所關注、也是我們最擔憂的電費⋯⋯幸好一路使用下來，冬季月份與過往相較確實明顯升高，但比八九盛暑高峰要低得多，還在可接受範圍內。

壁爐。可算全宅裡最瘋
狂恣意妄為的一次驕縱
揮霍。

值得一提是，應與各種氣密、隔熱與通風措施得當有
關，夏季冷氣使用頻率竟也隨之大減，節省頗多；可說追求
冬暖之餘也同時得了夏涼。

然後，我想對大多數人而言最匪夷所思的，莫過於——
壁爐了。

自小就莫名憧憬戀慕的物事。明明熱帶裡出生長大卻依
然深受吸引，開始在歐洲紐澳美加日本等溫帶國家旅行，得
以一回回與各種壁爐相遇相伴後更是深深沈溺無可自拔；中
蠱之深，單單為一座迷人好壁爐便不惜迢迢千里踏上旅程的
狀況也時有發生。

「不如，就自己裝一個吧！」於是，幾度客途裡與壁爐
難分難捨後，我們不禁萌生這樣的念頭。

當然知道是完全缺乏理智罔顧常規之舉：畢竟身居亞熱
地帶城市中心、小小不到三十坪房子容納不易、更非富豪宅
邸全無誇飾氣派必要……為此，早在萌生居家翻新念頭前便
已先著實猶猶豫豫左思右想好幾年，直到即將發動前夕……

寒流天氣裡，一早起床先把
壁爐打開，沒幾分鐘全屋都
暖了。

「不管了，我就是想要！」就當做是瘋狂恣意妄為的一次驕縱揮霍吧！我們發狠下了決心。

多虧靜敏設計師本身也是同好、自己從住家到辦公室竟也都有壁爐，故而對此完全理解包容，克服重重難關，在全宅公共區域最顯眼端景位置成功安裝了一座壁爐。

最想望的燒柴壁爐自是絕無可能，折衷採用的是從施工到相關後續維護都容易許多的瓦斯壁爐；雖不若前者生動，但一樣有熊熊旺火、有烘烘熱度，有擬真度極高的岩棉材質仿做的柴薪、燃燒一段時間後便會徐徐轉為炭紅，很有氣氛。

且出乎意料之外是，原本以為只是純粹氛圍性質的存在，卻訝然發現實用度極高：低溫天氣裡地暖熱得慢（木地板約需三十分鐘、地磚需三小時），這當口，壁爐一開，沒幾分鐘便全屋升溫，快速省能且還兼具卓越除濕效果，成為家中一大取暖助力，可靠非常。

而完全預料中則是，這兒，就這麼成為家中的溫暖

核心。一如中村好文所說：「從遠古以來，火就在住處中央。」「相同於豎穴之中身為我們祖先的遠古人類所感受到的那種深沈的篤定感，以及從體內深處滲透出來的極大安全感。」──無論冬夏春秋、無論爐火是滅是燃，無論身在任一角落，只要抬眼望見壁爐，心內便彷彿也擁了一團熱火，感覺踏實、感覺被家擁抱撫慰的安穩與幸福。

此之外，真正取暖設備最密集處，則非浴室莫屬：不僅地暖一路鋪進如廁間，還有暖風機、電熱毛巾架、加熱馬桶座。過程中我本還一度有些退縮，覺得似乎太過，是否裁減一二好……不料，竟是其實並不怎麼怕冷的另一半堅持不讓：「這是『爽度』的問題，一項都不許少！」

好在依他，爽度十足之外，以往常在洗澡時不小心感冒的我，現在日日都能從頭到腳周身一無漏隙護得好好，再不怕受寒。

果然冬暖與夏涼，家之舒適與安定的必要。日時分秒，我在小宅裡不斷細細體驗印證，同時徜徉。

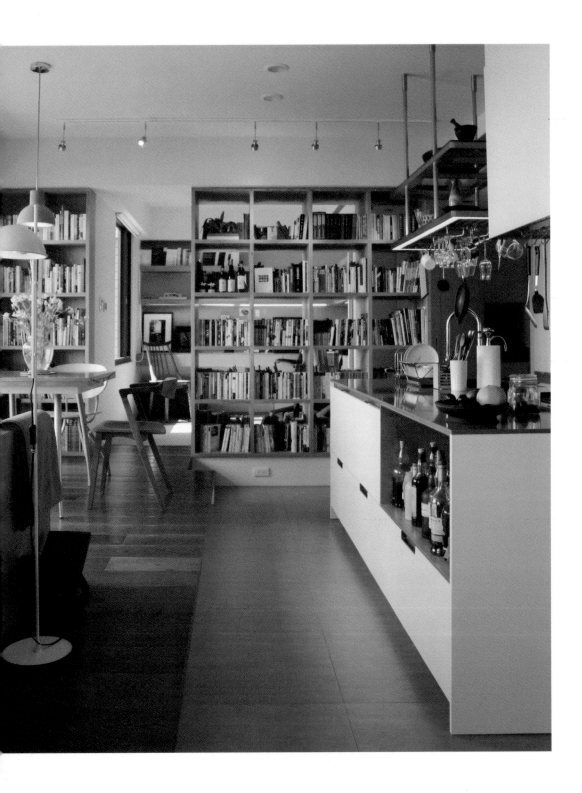

地與天，
高度高度

開始注意到天花板高度，從我離開台南、北上定居開始。

和大多數傳統南部小孩一樣，自小在頂天立地透天厝裡自在長大，一整棟都是我家，其實很少意識到天花板的存在。

直到北上後，開始在集合式公寓大樓裡過活，這才驚訝發現，原來高高寬朗的樓高並非理所當然；擁擠城市生活，不僅寸土寸金，從地到天都由來不易都奢侈，天花板自然不可能高。

尤其再扣掉橫樑、管道以及室內裝潢另外加釘的木作天花，更是低得彷彿伸手可及，一整片沈沈罩頂，叫人幾乎喘不過氣來。

後來，在空間設計雜誌裡工作，接觸到實際的樓高數字：二米六是尋常，二米四也偶見，二米八上佳，能達三米，則彷彿施了莫大恩惠，可以房產廣告上大打特打……若到三米四，嗯，則大多已跨入所謂夾層住宅領域，謹慎小心

為妙。

我永遠記得，早年初初落腳台北時的第一個住處，母親從台南來探，不料才一進門，便瞬即愣住驚呼：「好低！天花板怎麼這麼低！」一面還忍不住倉皇舉起雙手護頭：「而且，上面還有別人走動的聲音……」

讓我登時感嘆不已——為都會賦居的侷促，也為過去曾經擁有卻從未自覺到的高闊的幸福。

事實上，絕非母親反應過度，就連我自己，北來這麼多年了，不單單在自己住的地方，每每踏進任何一處居宅、任何一處空間，我仍常下意識地抬頭度量天花。

就連外頭路上走，也常突地留意到某棟建物各樓層似比隔鄰高些，於是不知不覺停下腳步多瞄兩眼，心裡暗讚不錯不錯應是幢好宅。

——值得玩味是，姑且不論南部當然一片透天厝天下，台北呢，這等「好宅」往往甚少出現在較新建案上（當然超頂級豪宅不算），通常樓層越高戶數越多造型越頭角崢嶸越

差，反是三四十年以上樸樸素素老公寓表現傑出，天花高高格局方正，讓人多生幾分好感。

因此後來，選辦公室選店面選住宅，樓板高度始終列為我的首要考量之一；施工上也在此方面鍤銖必較，木作天花能怎麼少就怎麼少，整體高度能留多高就留多高。

所以近二十年前，與現在居住的這房宅邂逅之初，其實一見傾心原因不單單臨河景觀，還有高達三米一的樓高。

幾乎是一見就喜歡！不只水平橫向的開闊，還有上下垂直的高朗，空間裕足，從尺度到心靈到風與光與此中聲音氣息都有了流通和呼吸的餘地。

最重要是，規劃上設計上也才足夠揮灑。

既有建物的限制，八九〇年代建物尋常可見的問題，窗線與陽台女兒牆都有半人高，普通市區內住宅還可視作有迴護隱私之必要，但明明前方一望無際有天光有景觀，就不能不對此跌足憾恨硬生生擋掉一半⋯⋯

最要命是人在窗前，站立時還能從容賞景，但一坐下，

視線更不幸巧巧與牆線與窗線齊平，非常殺風景，更加掃興懊惱。

好在樓板夠高。因而從最早入住開始，只要是靠窗處都一律要求架高；前代設計架高三十公分，現在則為二十五公分，確保人在椅榻上都能有一無窒礙完完整整窗景可賞。

特別這回，還進一步將一連排臨窗公共區域之機能屬性與起居動線都一併列入考量：起居室、餐桌、書房等需要長坐的區域全數安排在窗畔架高處，日常多半站立走動的廚房則維持原樣，兩方視線視野都能兼顧圓全，也保留一定比例的樓高優勢。

——最妙是，不僅因此隨階距落差將休憩和機能空間一線斷開，有界定有區隔有錯落；若從高處這方看，「下沉」的廚房區竟宛如一方「池塘」，「中島」成為名符其實一座「島」，趣味橫生！

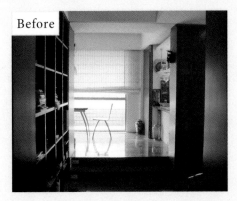

為了賞景，從最早入住開始，靠窗處便要求架高，當時高度約30公分。

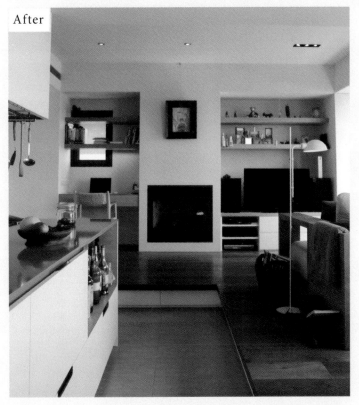

現在則架高25公分。且剛好利用高低差將休憩和機能空間一線斷開，清楚明白。

關於，
家的風格

雖說和大多數人一樣，我對居家之樣態形貌也有著無數憧憬與嚮往，然唯獨一項，卻從未有過任何想望。

那是，風格。或說，特定的風格。

——希臘地中海風、普羅旺斯風、峇里島風、中國風、貴族宮廷風、歐洲鄉村風、美式鄉村風、工業風、普普風……不僅一次也不曾想過讓任何一種國度地域風格或潮流進入到我的空間中，還常下意識地努力避免甚至排斥。

原因在於，我始終認為，每一種「風格」都絕非憑空問世；而是從形式形貌到內在神髓皆源源本本自當地之環境風土氣候歷史人文生活方式、或是因某種醞釀已久的美感思潮的觸發，歷經長長時間生成演化而來。

不問根源因由，只因虛華表象的戀慕，便全盤移植到異國異地任何其他所在；若彼此間並無相似相應的地域、歷史以及生活背景、經驗與歷練做根基，便往往只能流於純粹浮面皮相的摹仿。

宛若空中樓閣般，既無法切合真實生活需求，也與自身

從不刻意追求特定的風格。但簡、靜與留白，是我的始終鍾愛與追求。

之情感記憶作息習慣缺乏深刻的連結與共鳴，遂也不可能於此中得著真正踏實的安頓，摩挲出悠然綿長、安於家的情致情味。時間一長，隨年歲與閱歷的成長精進，還很容易漸漸心生焦躁厭膩以至揚棄。

當然仍有些「風格」和我的素來喜好頗有契合：比方西方的現代、極簡主義與北歐風，日本的茶道美學，以及由斯里蘭卡建築家Geoffrey Bawa一手引領的熱帶亞洲現代風。

在我看來，這些風格有的原本就是二十、二十一世紀當代此刻空間和居家樣貌的歸納展現，有的則為東方亞洲之優美生活可能性提出了確實可依循追隨的方法和路徑，故而深得我心。

但實際上，雖說長年深受其中理念、思維與觀點的洗禮與啟發，卻也不曾想過全面熱烈師法擁抱。

絕非任何圖騰圖案符碼的擷取，而是自認充分理解且認同其中精義精髓──關於線條、語彙、顏色、材料的看待、運用和處理，關於思考自然援引自然融入自然的方式，關於

解讀生活觀照生活回應需求解決需求的角度……

　　然後，當回過頭來，開始一一如實面對、勾勒自己的空間自己的家的每一環節細節究竟該怎麼安排該長什麼樣時，曾經細細咀嚼過的這種種，於是也會不著痕跡地，在每一個角落細部悄悄發揮、流露它的影響……

　　所以在我們家，看不到任何卵石枯沙壁龕紙燈籠等禪風意象，然而，茶道「侘寂」思想裡雍容展現的渾樸粗糙空靈清逸之美，時刻提醒著我，少、捨、減、靜與留白，反更能擁有無窮豐富悠遠的餘裕和空間。

　　不夠財力到處擺滿各款現代或北歐大師經典名椅名几，更學不來極簡低限主義的從地到天一逕堅壁清野凜白無慾，但簡約俐落、不尚冗贅巧飾、形隨機能生的原則，這麼多年來，我始終信守不二。

　　我雖無比仰慕Geoffrey Bawa，但置身喧囂都會中，我絕不想讓我的家也如他的作品般通透大開一無阻隔清風任來去，但那外在天光與自然與室內格局陳設以巧妙的水平與

家的樣貌，最重要是能切合真實生活需求，也與自身之情感記憶作息習慣擁有深刻的連結與共鳴，才能讓人在此中得著真正踏實的安頓。

垂直態勢相對照交映，光與影與景四時日夕不斷變化流轉交替，現在，也成為我家裡最動人的風景。

「這是，我的風格。」每每有人問起，我總是如此回答。

是依隨、立基於我的常日生活內容起居方式，我對家、對美的不斷思量省視辯證，以及對這小宅所處環境之光與風與溫度與濕度之如何流動變化的多年體察後，逐步涵泳醞釀交會而成的，我的風格。

不是外在的硬取強加，而是從生活裡人生裡，自自然然領會，而後綻放。

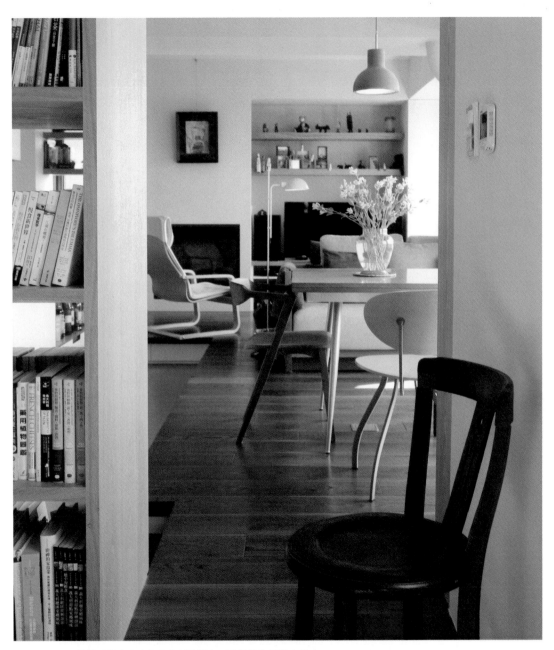

風格不應由來自外在的硬取強加，而是從生活裡人生
裡，自自然然領會，而後綻放。

說說，
我的「恐色症」

熟悉我的家人朋友與工作夥伴都知道，我對顏色，有著超乎一般的龜毛與焦慮，我戲稱這毛病為「恐色症」。

幾乎是任何鮮豔妍媚明麗……甚至粉嫩可愛色彩都在排斥之列。能夠接受者，惟獨白（但絕非冷列凜然無機工業感的白）、有限度的黑，以及偏向暗沉渾拙的「濁色」等；而純粹由來如大地色系，則是平素愛悅之色。

病入膏肓程度，小自個人衣著配件物件文具、日常餐具工具廚具用具，以至居家與自有店鋪辦公室之空間色調材質……總之看得到摸得到用得到、屬一己之「領土管轄版圖」都在嚴格堅守管控範圍。

所以，從來家中舉目可見一片簡素，衣櫃打開更是蕭穆寡欲。出外遊玩或旅行時分對可能久待所在時時處於戒慎恐懼狀態——不僅下榻旅館一律事先再三打探嚴選，誤入色調裝潢不合意之旅宿甚至餐廳咖啡館導致不得不拔腳奪門而逃事件更是屢屢發生……

同事們早對我的症頭束手無策，店鋪和辦公室以外，

恐色症發作下，幾乎任何鮮豔妍媚明麗粉嫩可愛色彩都在排斥之列，唯由來天然如大地色系是平素愛悅之色。

《Yilan美食生活玩家》與「PEKOE食品雜貨鋪」網站本身和出版品、商品包裝設計勉強還由著我任性，至於店鋪上架之鍋具餐具選色則盡量不讓插手，以免背離正常市場口味太遠——則已成為大夥兒心照不宣的潛規則。

究竟為什麼會如此呢？我想，不單單出乎先天個性的孤僻嚴肅內斂好靜，更多應是受西方現代與極簡主義甚至日本茶道美學之長年薰陶涵泳，對簡約低調樸實無華之美情有獨鍾。

遂而，特別在居家設計與陳設佈置上，二十多年來，這樣的想法更是一路貫徹至今。

「不要顏色」。在每一設計、選材、選色時刻，我都不斷強調這一點。

當然絕非悉數一任透明凜白漆黑無色，我總要求：「以材質的顏色為顏色」——木的顏色、竹的顏色、石的顏色、草的顏色、布的顏色、玻璃的顏色、金屬的顏色、混凝土的顏色……

即連家中所有物件的添購，也刻意避過任何鮮明扎眼色彩，只願只肯只能，本質本色本來面目，本心直性相見。

事實上，對我而言，這般對「本色」的追求，無疑是一種摒去浮面表象的虛華外在塗裝，直接與自然連結聯繫的過程。

而是的。我在人生裡生活裡始終相信且不停印證的是，當被更多的、真正貼近自然的物事所環繞包圍，眼見身觸，方能真正感覺自在安頓。

一如我頗欣賞的日本設計師原研哉在其著作《白》一書中，對日本「傳統色」的描述：「日本傳統色令人目眩的多樣性起源於平安時代的王朝文化。這個時代培育出一種捕捉自然界細膩的變遷，再運用、表現於服飾及日常用品並引起共鳴的文化……」

「『萌黃』、『淺蔥』這種從自然界捕捉的詞彙纖細而微弱，但是對於顏色的觀點具有說服力，所以能夠深入人們的感性部分。顏色的名稱就像穿線的細針，一針一線確實縫入我們

感覺之中的敏感部分，從心底油然而生的是刺穿目標的快感或共鳴。

——確實一直以來，對這世間大多數色彩多少少都懷有難以跨越的恐懼的我，卻對日本傳統顏色經常抱持好感，想來應該正是出乎這般動人的、和自然的細膩連結和共鳴吧！

但忍不住想抱怨是，這多年堅持其實並不容易。居家設計施工還好，反是日常生活用品、特別是消耗類的品項，安靜素樸的選擇委實太少甚至沒有。弄得我每常為了一塊菜瓜布、一巾抹布、一只垃圾袋上天下地網海裡狂搜瘋找……

「為什麼一定都要那麼俗豔那麼花俏呢？出一款素素淨淨盒裝面紙有這麼難嗎？」——這樣的念叨在我家可日隨時上演。

「只不過，什麼顏色都沒有，不會太空寂冷清嗎？」有時，會有朋友如是問。

不會的。我總認為，家的溫暖，並非由來自色彩上的繽

家中所有日常生活用品幾乎件件都經過一番精挑細選，
樣貌不夠安靜樸素便寧缺也絕不輕易放行進家門。

紛，而是，此中人與生活的豐富、深度與厚度。

記得多年前，有位設計師好友曾對我說，居家裡最美麗的裝飾，是書、還有花。

我深以為然。到現在，滿架藏書、以及偶而添置的鮮花瓶插，確實是我認為的、家中無比動人的景致。

但更知道其實遠遠不只：還有錯落擺置其中的各種珍愛的、悉心尋來的生活工具器物，有家人起居相聚的身影，有言說談笑的聲音和不時流動的喜歡的音樂，有烹調食物的景象、聲音與味道，有穿窗而入的景色與天光……

更瞭然是，在這已然嘈雜喧囂龐雜繁亂太過的世界裡，當身邊周遭眼所見身所處之環境越是單純簡淨，心緒便越能沈澱清明；更多本質的、真淳的景與物與事與思，以及其中所追求的構築的美好生活樣貌與路，方更能，清晰浮現。

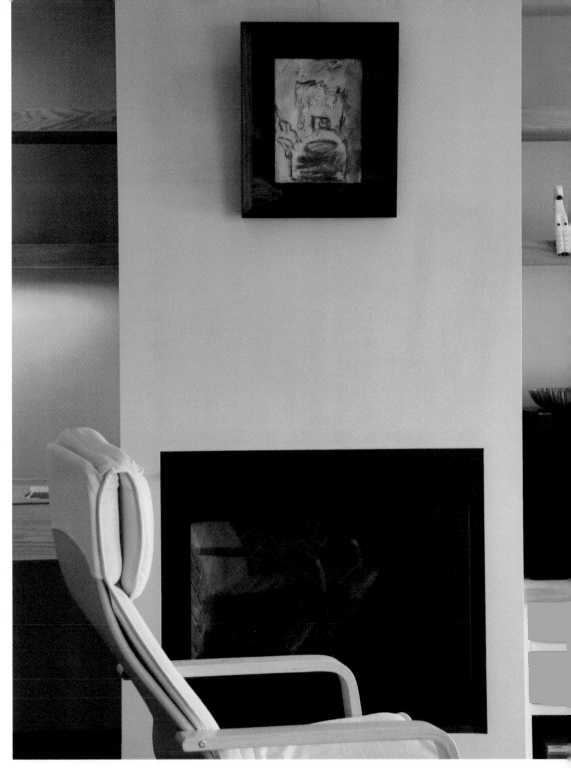

家的溫暖，並非由來自色彩上的繽紛，而是，此中人與生活的豐富、深度與厚度。

舊家具，新回憶

不知是否出身台南古都緣故，一直以來，我對於舊的、老的事物總是格外情有獨鍾甚至可曰執著。

——喜歡歐洲勝過美國、喜歡京都勝過東京、喜歡老城勝過新區；即連生活周遭物件，衣服動輒一穿十幾年，穿慣的鞋子揹慣的包包戴慣的手錶用慣的手機到完全壞掉之前都不想換新，廚房裡的杯盤碗碟鍋缸瓢盆工具電器不少都是二十多載緊密相伴至今……

對我而言，舊時物舊時裳不僅擁有無可取代的自得自在、全無任何負擔罣礙的安頓熟悉親密感，更刻鏤暈染了悠悠漫長歲月點滴摩挲醞釀而成的優美情致，揉合了過往重重歷史記憶與活過的痕跡，叫人怎能不留戀？

所以這回，居家全面翻修，雖說全宅面貌架構一新，然出乎一貫惜物愛舊個性，遂早早就已決定，既有之一眾舊家具除非確定已然不堪使用或形貌顏色明顯無法和合、抑或數量過多體積太大無法容納非捨不可，其餘盡量重點留用。

比方餐廳裡，有著彎彎四足、可拉開成兩倍長度的餐桌

已跟隨近二十年的白色餐椅。購自哪裡品牌為何都不記得了,卻一直是我的最愛,日日吃飯都只要它。

與兩張慣坐黑白餐椅,未來仍將待在和過往巧巧幾乎一模一樣分毫不差的位置上,繼續陪著我們度過無數美味時光。

臥室裡的厚重木質眠床與兩側的白色床頭櫃,結婚時拼著咬牙發狠買下,這麼久了,睡起來雖難免有些吱嘎作響、也白得不那麼純粹,擺進全新打造的臥房卻還是那麼漂亮。

更早前、記得是進入職場未久時買的一張仿明式椅,當年稍嫌簇新的亮澤終於漸漸溫潤,現在,從原本的玄關位置改移至浴室旁眠床畔,作為沐浴時就寢後之臨時衣物置放處剛剛恰好。

舊家具落定,其餘,雖確知還是得適量增購些許,然心情上的安步當車,入住一年多來卻大致處於寧缺無妨狀態,只依隨緣份心情徐徐陸續添置新兵:最先來家的是兩張台灣品牌木椅,交揉了北歐風的簡淨與台味的敦厚。好久前網路上瞧見便覺喜歡,默默記下了,直到這會兒才下單。果然貨到拆封擺上,一如所料,彷彿天生就該屬這地方一樣,好生合襯。

孔雀椅。總覺得是它選上我，而非我挑中它。

另張孔雀椅則為舊物。記得是遷回後不久，偶然在某舊貨店裡的驚喜邂逅。其實走進那店為的並非椅子，然架上一看到它就再也轉不開眼睛；是早從年少沈迷流連台灣民藝店時一直想要、卻始終無力無能下手的古早懷念舊相識，此際，看來是緣份到來時刻了。

後來，還得到一位長年鑽研台灣老家具專家朋友的肯定，說是形制極罕見難得的神物；聽到是意外之遇更加驚奇，直言老東西擇人而居，自己選中了下一個歸屬。

讓我開心無比，就這麼加入新居行列，成為家中日日玩味咀嚼不盡的迷人一景。

然後說來奇妙，相隔八個多月，再次路過同家舊貨店，一眼望見隨意堆置廊下、破損憔悴的一張椅，西式溫莎椅形式、卻有著很台灣風味的籐面，當下一見就傾心，便立即訂下並央求務必原樣修復。完成後果然面目一新，尤其依店家建議、細細刮除已經斑駁的表漆後露出原本木頭顏色，擺進書房裡特有味道。

同屬舊物新添的老樟木箱與溫莎椅，相信也將一起相伴到老。

椅旁的樟木箱則也同是舊物新添。早從好幾年前，深陷家中藏書滿坑滿谷、連走路都艱難的慘況下，漸漸開始養成習慣：每每新書來到，讀完後只要覺得不夠牽心感動或缺少實用參考價值便斷然捨離、直接裝箱存放，累積到一定數量即轉售二手書店。

而為了更確保這決絕之心，網路上尋尋覓覓，終於從某拍賣網站購得一只老樟木箱，擱在新書房裡專為此用。經歷風霜淘洗，箱身通體散發著優雅內斂的美麗潤澤，煞是好看。多虧這箱，捨起書來少了猶豫心疼，更多幾分暢快。

至此，因而慢慢發現，應是此心之戀舊惜舊，即使非為既有，有緣四方相遇得來的家具竟也大多是老件舊物。

應全是願能相守相依到老的夥伴吧！我如是確信。同時期待，即將一齊攜手創造的更多嶄新回憶。

且擁，
一縈縈暈黃暖亮

不知為何，我很怕亮。

自小就一直對當時台灣住居千篇一律的，一盞白熾燈亮晃晃大大居中主燈遍照全屋全室的照明法深感困惑，總覺得太明白直接曬得人目眩發昏，偏偏真的需要看書寫字辨物時卻還是得另外補足，既沒氣氛又欠效率。

後來隨父母出國旅行，開始在異地旅館或人家裡見識到各種局部與間接照明手法：不設主燈，而是在需要明亮的角落如床頭、書桌、餐桌、沙發、浴缸、妝鏡、廚檯以至走道壁間等之上方旁側各自設置燈具打亮；走到哪開到哪，有需求才有燈光。

如是，不僅實用上都兼顧了，空間更因之產生了明暗層次，整個兒優雅立體起來，且燈泡多為澄黃色澤，更平添幾分溫暖；當下大為折服，成為我一貫追求的照明原則。

——說來好笑，其時，即使是大學時代在外賃屋而居，我甚至大費周章將斗室原有的吸頂燈擱著不用，改以放置各處的檯燈、夾燈取代。

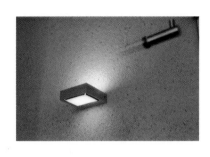

浴缸上的壁燈。簡單到幾近沈默的造型，第一眼看到就愛上。

後來有了屬於自己的住居，我對每一盞燈的安法擺法都更斤斤計較，務必在亮與暗之間都能有姿態有氛圍有味道。

有趣的是，不知是否一年年越發歇斯底里，幾度和室內設計師合作之際總會發現，我似乎比常人更畏光。

每每燈具配線圖一來，簡直已成立即反射⋯⋯「這盞拿掉、那排取消，這處不要、那區一枚就好⋯⋯太亮了，真的不用這麼亮。」

當然過程中也心知設計師們其實委屈，都說原也認為不用這麼多，但偏偏大多數業主猶嫌不夠，所以一開始乾脆全先裝上；且一般狀況反而是還得往上加，像我這樣大砍特砍的實在很少。

但事實上根據經驗，即使大砍之後，實際進住其中，還是總會有那麼幾處燈具仍舊只能屈居冷板凳角色，鮮少能放光芒。

所以這回，由於預算本也吃緊，我的殺伐動作比以往更強悍，一一秉持超高標準嚴格考量，再三確認一定派得上用

場才肯要。餐桌吊燈還配上調光開關，要暗要亮都可視狀況

立即彈性調整。

果然至今，每一燈都確確切切各有重用……甚至減得太

過，穿衣鏡前竟硬生生漏了一盞，直至入住後才忙忙地赦然

央求工班回來補裝。

配置之外，在燈具造型上，出乎向來審美立場，則偏愛

簡約靜雅的設計。因為相信最美的應該是光，所以，過多純

粹裝飾之線條形狀圖案顏色其實並不需要，暗裡，且讓光與

影本身幽幽對比綻放溫暖就好。

因之裝修過程中，花了好多工夫各處一一仔細挑選來的

燈具，樣子都頗單純，一任樸素素的方圓，最緊要是能與

周遭場域相襯搭，自成風致。

而一年多來，檢點各處燈具之使用，很奇妙是，結果最

常用常開的，竟非預想中、也是以往習慣多年的餐桌吊燈與

沙發旁立燈，而是附於廚房中島吊架上的一圈LED燈，以及

廚房底起居室旁的壁燈。

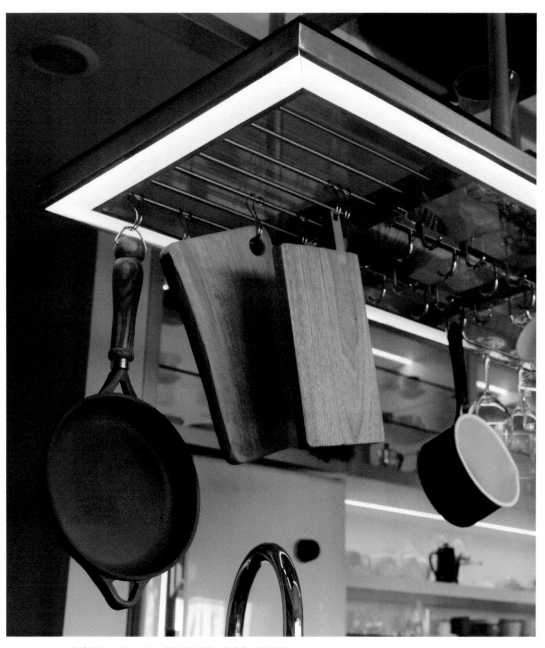

廚房吊架上的LED燈，將全宅最核心的中島溫婉照亮。

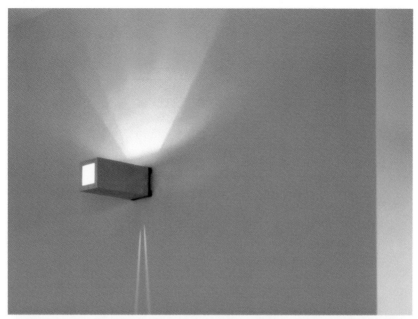

上）原本以為純粹氛圍搭配角色的壁燈，出乎意料成為每日天黑就必然打開的一盞。

下）浴室化妝鏡上的方燈，鏡裡鏡外相輝映，煞是有趣。

幾乎是日日一到向晚時刻便下意識先打開，將公共區域溫婉照亮。

細究其中原因，應是廚房中島原就是全宅生活動線與情感寄託之最核心，當然無論如何都希望這兒一定要有光。

至於後者，則是這盞燈本身太美，又剛剛好擁有一面乾乾淨淨白牆當舞台，只要點亮，上下各成丰姿的光量無比吸睛。不管身在何處，只要望見便覺動心喜悅，遂越來越少不了它。

這是，燈與光的曼妙。令我自此又得著更多領會和啟發。

細節

小物小事，生活的厚度

我始終相信，
風格，是由無數的細節形塑而成
居家如是，人生亦然

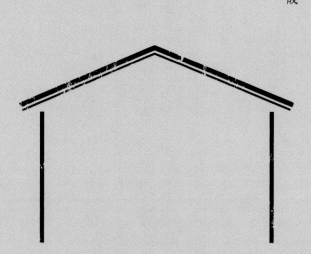

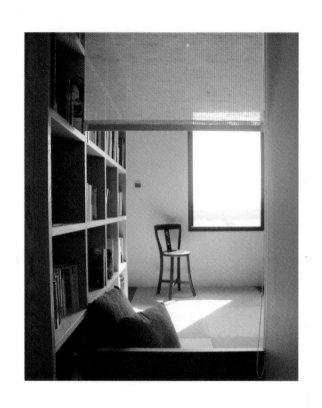

01 玄關

入門處。設計上的巧思，大門一開，視線即可穿過書房直直望向窗景。

然一開始，我對此卻略有疑慮，畢竟書櫃旁此區將會是我的休憩閱讀之所，總覺得與大門間全無區隔，有些兒缺乏安全感。

好在這全難不倒靜敏，妙筆一揮，添上垂簾一方、香杉原木靠背椅一座，兩方俱可坐可靠可倚可遮擋，兩全其美。

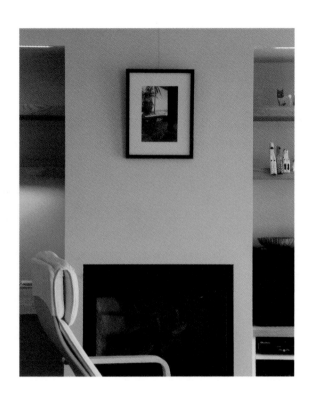

02 冬期限定

　　家中主牆面的掛畫，原本早在規劃之際就已經早早決定好了——由於位置就在廚檯旁壁爐上，遂而選的是收藏多年、薛幼春的《茶古》。果然從風格、色調到主題氛圍都無比合襯。

　　然而掛上後發現，若壁爐點燃，產生的高溫易傷及油畫。沒奈何，只得另外找了張照片簡單裱褙了以為嚴冬壁爐季的暫時替換。此圖攝於Pamalican島的Amanpulo旅館客房窗畔，可算是這世界上我最留戀難忘的旅地之一。冷颼颼陰沈沈溼漉漉天氣裡看著，別有滋味。

03　痕跡

　起居室電視櫃上方的擺設。除了些許早年的旅行紀念品外，還穿插擺設了幾張昔日舊照，呈現的是歲月、是年紀，也是一路走過的痕跡。

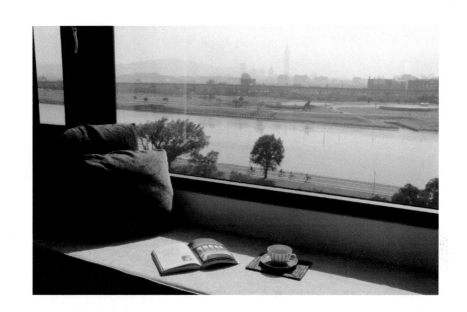

04 遠望

起居室窗畔的長榻，是全宅與景觀最貼近處。白日曬太陽，黃昏觀夕照，晚間看月亮與城市燈火倒映河上閃閃發光，是咱倆不時爭搶著要坐的地方。

05　藏起來

起居室沙發旁置物櫃下，因擺放沙發緣
故，原本只以木作封掉，我們靈機一動請設
計團隊留出一個小方洞，安置垃圾桶剛巧合
襯。

06　秘密十二格

為能從容賞景，公共區域臨窗處包括起居室、餐桌、書房之地板悉數架高二十五公分；下方則密密設了抽屜，一連排共十二只，點滴不浪費，收納瑣碎雜物正好。

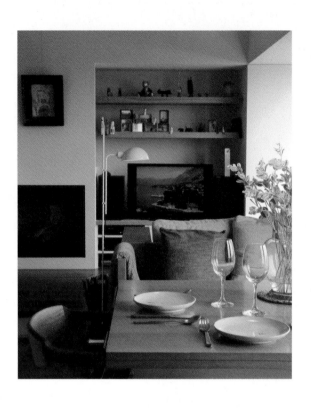

07　電視餐

可能和許多人的想像不同，吃飯的時間，常常也是我們的電視時間。

並不是電視打開播什麼就照單全收，長年下來養成的習慣，會把平時感興趣但無暇追看的日劇、影集以及旅遊美食和自然類節目先錄下來，趁著晚餐時一起消化。

所以設計上刻意將餐廳與起居室連成一氣，沙發與餐桌都有電視可賞。

且不只電視節目。逢得週末悠閒早午餐時間，還將螢幕連上家中網路的媒體伺服器，把歷來旅行相簿也叫出來播放，陶醉於過往美好畫面中。

是味蕾和視野和想像和回憶一起翱翔的時光。感官心靈同飽足。

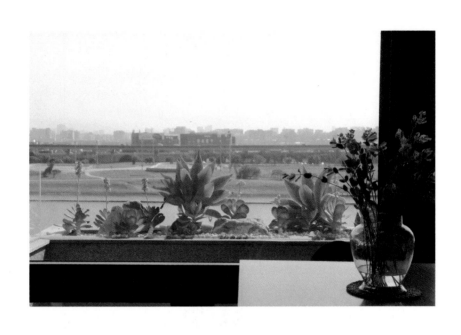

08 方寸庭園

我的花台。始終遺憾完全沒有綠手指且還經常旅行的我，十幾年來屢戰屢敗不知害得多少植物在這兒死於非命⋯⋯此回趁機再次挑戰，特意找來專業園藝工作者細細商量，選了據說可以完全不需費心照料的多肉植物。

最終種下的是頗雅緻有姿態的唐印和龍舌蘭，間中點綴些大小石頭增加趣味。

結果一年多來，比預料中更奔放繽紛，很是驚喜。尤其入冬後，陽台上的唐印們也一日日隨而轉紅，還萌了細長長的花株與小小巧巧的花苞，迎風搖曳，煞是可愛。

小小花台，卻宛若擁有了一座庭園般自成天地，也為這窗景平添意境。

09 露出來

開放式中島廚房，油煙之排放自是一大課題。前面也提過，為了確保空氣清新，特別裝設了超強馬力外加八吋大風管之抽油煙機。遂而，比起一般家用常見的六吋，足足兩倍大的管路如何走向遂也讓設計團隊大傷腦筋。

幾經商量思索，最後決定從中島處緊傍房樑一路導向前方陽台。最終出口位置也頗費了番周章，怎麼樣都想不出漂亮隱藏方法……「那就乾脆，大方露出來吧！」靜敏設計師說，遂成為起居室與餐廳間頗奇妙的一景，也讓整個公共區域之「廚房感」更加鮮明，煞是有趣。

10　風來

雖說河景無限好，然事實上由於前方就是機場、下方道路車行繁忙，噪音非常擾人，幾乎大部分時間都不可能開窗。

向來頗注重通風但偏偏又極怕吵的我對此憾恨多年，好在這回，多虧有了這兩扇陽台旁落地玻璃下的小小透氣窗：得了女兒牆迴護，稍微屏擋了車與飛機喧囂，少許推開後仍容得空氣與風吹拂入室，非常理想。

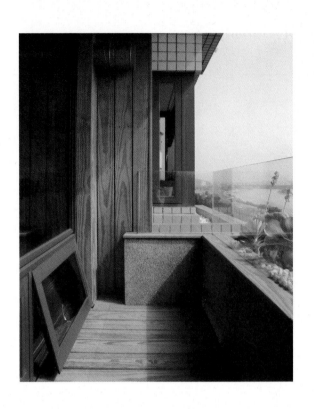

11　粉紅不要

前文提過，我是病入膏肓之「恐色症」患者，稍微鮮豔粉嫩之色彩幾乎都無法接受；偏偏近二十年來居住的這建物，外觀赫然貼滿──粉紅色磁磚。

咬牙隱忍多年，到得這回全面重新裝修終於一次爆發：「拜託拜託，請幫我把所有眼睛看得到的粉紅色一次通通蓋起來！」我對設計師如是哀求。

於是，利用抿石子、碳化南方松、灰漆遮了個密密實實。只除了涉及建物外觀處不能動到……沒關係，只要牆裡窗裡看去樸素乾淨就好。

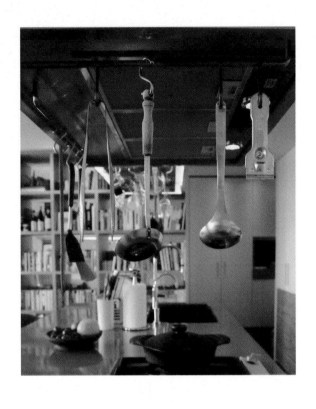

12　隨手抓

　　直接焊在油煙機周圍的吊架，學自廚具代理商許先生的展示中心與家。早從第一次參觀時便大為讚嘆，著實無比聰明之舉──「這個，我也要！」當下立刻連同廚具一起下了訂單。

　　果然好用！我的急性子做菜習慣，每每四口爐子齊開，一心多用十萬火急之際，要拌要炒要夾要撈要用哪支哪把全都信手架上一抓就有，爽快極啦！

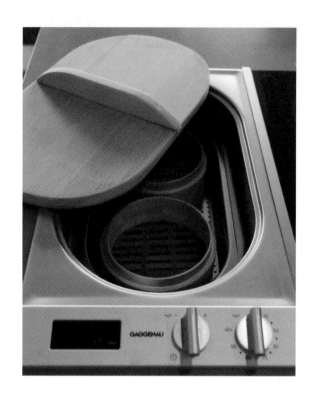

13 蒸籠之必要

一如所料，檯面式蒸爐確實上手，可煮可蒸，幾乎已成眾爐具中登場頻率最高榜首。唯獨蒸麵食時總還是偏愛傳統竹木蒸籠多些，遂另外購置了小蒸籠、訂作了木質上蓋。

果然，不知是否心理作用，用來總覺得比起冷冰冰金屬爐身和玻璃上蓋更透氣乾爽，炊蒸間還透著幽幽木香竹香，心情超好。

14　布巾的歸屬

既是全中島廚房，從一開始就下定決心，為求便利與機能完整，所有相關設備都得一座中島裡盡量囊括；因此，以往通常安裝在牆面的插座與布巾掛桿便改設置於中島側邊上。

位置醒目，遂刻意選了樣子好看的品項。特別掛桿，是挑選浴室配件時的偶然發現，朋友們看了都笑說，沒想到來自浴室，竟然這麼配廚房。

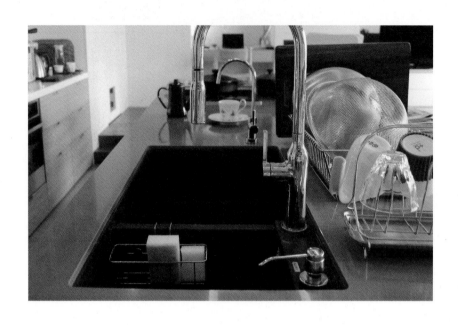

15

雙槽

水槽，是另一半在廚房裡最主要的擔綱所在，從格式到配件都任他依照自己的洗碗習慣挑選打造：大尺寸雙槽、附花灑的立式伸縮水龍頭、可填放洗碗精的嵌入式給皂瓶……只可惜缺少擺放菜瓜布的位置，於是利用市售現成品略為改造後掛上，還算合用。

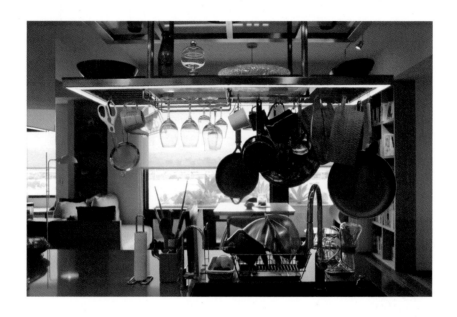

16　琳琅滿目

另一半洗完碗盤後之廚房景象——應可做為中島吊架如何淋漓盡致使用之經典示範……

17 酒藏

還記得多年前，決定買下這個只能容納四十多瓶葡萄酒的酒櫃時，周遭酒友們紛紛勸阻，都說定然很快不敷使用，還是選擇尺寸大些的好。

當時思前想後，一來居家空間已然無比窘迫，為了這酒櫃進駐還得先出清數百本書才能容納，說真的完全沒本事買得大；二來對於酒藏此事已然越來越有不同想法，遂還是決心迎它來家。

後來居家全面改造，也未有任何擴大之想，廚房中島旁留了剛剛好位置原樣嵌入。比起以往需得遠遠屈擠起居室一角，現在終於得能和其他廚房設備同聚一堂，選酒取酒動線更加流暢。

至於到底夠不夠用呢？毫無疑問，答案是肯定的。

僅僅四十瓶容量，對好酒者來說看似少得可憐、綁手綁腳難以施展；然在我而言，卻剛剛好成為一種絕佳的修行，時時提醒著我：只買當下要喝、立即能喝且適宜佐餐的酒……最重要是，確實有缺才添購，一旦滿載、即使遇上再誘人酒款酒價都不輕易下手。

雖說少了蒐酒存酒藏酒陳酒樂趣，卻因此得能不受欲望驅策，淡泊輕鬆自在自得。

一如我在《食．本味》書中談葡萄酒的文章裡所分享的此刻飲酒態度：「不看評分、不追星等、不求頂級、不擁窖藏；隨遇而安、用心專注，只在餐桌上與每一瓶、每一啜佳釀相遇剎那的喜悅，以及和料理間撞擊而生的火花……」

捨，才有餘裕，然後有自由。葡萄酒如是。

居家、生活與人生亦如是。

18　酒鬼專屬

葡萄酒櫃之外，因對威士忌等烈酒也同樣鍾愛，當然也得好好找個安放地方。雀屏中選的是中島邊角為不使量體太龐然而刻意留出的一格開架，離杯架、餐桌、沙發區都近，取用享用都方便。

最有意思是，這角落也因此成為一票酒友們最愛流連的地方。全不需費心招待，人一來家便直奔這裡，自顧自一旁架高地板舒服伸腿坐下，人手一杯自選自取自倒自飲，醺然樂陶陶。

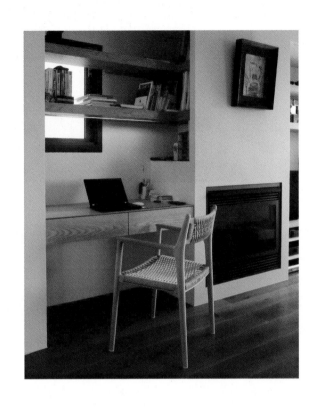

19　分開工作

　　另一半的工作內容和我不大一樣，除了經常外頭奔忙，即使在家，也花不少時間往來溝通講電話。偏偏我寫作怕吵，所以早在設計之初便明確提出要求：兩人的工作桌能多遠就多遠、相距能多長就多長。

　　果如牛郎織女般，各自盤據全宅極東極西兩端。而那方，與我的書房相較雖明顯狹小，但地利極佳，近可享壁爐、轉頭還可隔窗閑望夕陽，讓我忍不住心底有點兒偷偷羨慕他。

20　壁毯

靜敏設計師的點子：在書桌後方牆面上
貼了一整片椰纖毯，可吸音、當佈告欄用；
而且，很好看。

21　數位時代

　　書房L型工作桌側邊，是全宅的網路設備機櫃。另一半在此花了許多心血，細細規劃配線，將所有無線有線網路、儲存備份和影音設備全集中在此；還將櫃門設計成通透格柵形式，以方便散熱和訊號傳送。數位時代居宅不可或缺的一角。

22　榻榻米下

　　地板收納——算是一個讓我頗矛盾的功能。過去經驗，因著深藏地板下且開闔費事，效益相對略低，甚至很容易不小心就這麼忘了⋯⋯

　　但由於新居為了遷就廚房與書櫃的加大，其餘收納空間嚴重不足，考慮良久，還是決定設置。目前主要存放純粹收藏或紀念物，可算盡其用。

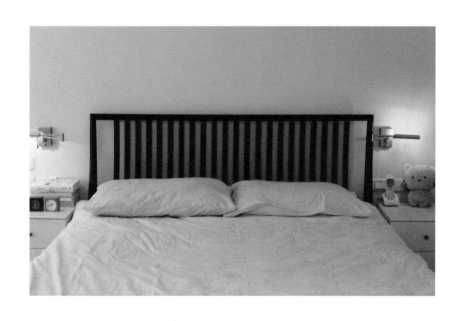

23　左與右

　　由於平素主要起居活動都集中在公共區域，臥室之陳設佈置於是盡量簡單：一張椅、一張床、兩只床頭櫃，櫃上幾件常用物件，便已大多足夠。

　　有回朋友來家，照例屋內四處導覽一番。來到此處……

　　友：「依我看，怡蘭睡左邊，怡蘭老公睡右邊對嗎？」

　　我們：「嚇，你怎麼知道！？」

　　友：「很容易啊！左邊床頭擺的是書，右邊是布偶，一目瞭然哩……」

　　——真厲害，全讓妳說中了哪！

24　怕光

前文曾說，我比一般人要怕亮怕光。特別是臥房，因長年睡眠不穩，對各種電子設備上閃爍刺目的紅綠黃藍亮點都極敏感，定得想方設法避掉、一個「點」都不許有。即連床畔電源開關上的顯示小燈也商請工班將內部線路拔除，務使全室柔和黝暗，安心一覺到天亮。

25 儲、藏

利用樑柱與機電設備之間的畸零區塊高明闢出的兩個小小儲藏空間，一當衣櫃、一為貯藏室，面積雖迷你，卻是家中不可或缺的主力收納地。

特別是衣櫃，深度雖狹，但仍保有幾分walking closet更衣室般的寬裕感，對從來不愛新衣懶怠打扮的我來說，已然舒服足夠。

然而每有女客來家，拉開櫃門，總會引發連串如某啤酒廣告般的驚呼──只不過驚嘆主題剛好相反⋯⋯「天啊⋯⋯這怎麼夠放？！」

「妳的衣服原來真的都沒有顏色！這是什麼樣的無聊人生哪？」

26 瓶瓶罐罐

全面改用手工皂洗頭洗澡洗臉已有一年以上時間。會有這樣的改變，主要是從看待食物的態度延伸過來，對於市面上洗浴用品簡直天書一樣的複雜成分標示越來越困惑不耐；剛好居家全面改造後，淋浴處終於有了妥適的置物架，遂就這麼自自然然開始使用。

果然洗得自在安心。影響所及，也連帶擴及其餘保養品，想著是否能跟著一次換掉。這當口，突然憶起過往工作上結識的油品工作者，不少都曾提過天然純淨食用油其實也是優質護膚品……

說得也是。從來家裡最不缺就是這個，當下立刻從廚房裡分裝出幾種嘗試看看。

結果出乎意料之外地合用：本產苦茶油、有機椰子油、特級初榨橄欖油……我用它們來潤膚、潤髮、卸妝；到現在，除了防曬乳和化妝水外，日常保養悉數都以這幾款油品取代。

由於純度高，只消少少幾滴便頗潤澤。而用以來始終很困擾的、每回卸妝後臉部總要發癢不舒服個幾天的症狀竟然完全消失了，驚喜不已。

（只可惜並沒有因此讓我稍微不那麼討厭化妝就是了……）

法與步驟的隨之簡化，更讓向來在這方面極懶散沒概念且粗枝大葉的我分外如魚得水。

且不知是否對成分的充分了解信賴所引發的心理作用，總覺皮膚比以往更安定；特別長年

最重要是，從這返樸歸真的過程中，再次感受領會到簡單生活之樂、之境。

——略不適應只有兩處：一是原已疏落的層架這會兒明顯更加空蕩，還得另添些植物或擺飾妝點一下。

二來則是，每次洗臉洗澡後都好餓……用椰子油時很饞南洋甜點，橄欖油則好想烤片麵包來沾，至於苦茶油，更是恨不能直接奔去廚房開鍋下麵線了！

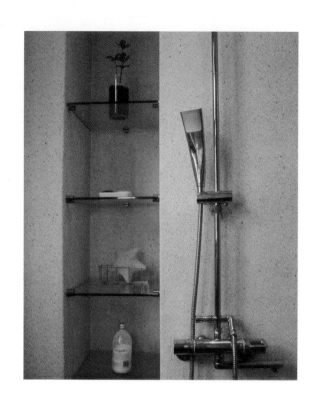

27　沐浴小風景

　　如前所述，浴室裡少了瓶瓶罐罐後，不想隨意填塞無謂的裝飾品，決定以用得上且好看的沐浴用具取代。試了幾種樣子才終於定案：盆栽、皂碟、海綿、泡澡的粗鹽，簡單清爽；日日盥沐之際瞥見，都覺舒心。

28　洗臉檯下

浴室小小，置物空間之如何規劃相對重要。為不使洗臉檯量體太大太壓迫，也留下足夠伸腿坐下的餘地，遂不設櫥櫃，改以層架和抽屜方式處理；並搭配籐與布質方籃，大小毛巾和貼身衣物都有了安放的地方。

日日都要用到的吹風機也放在這裡——早年，我們原本也按照時下頗盛行作法，在抽屜中裝插座以放置吹風機；但卻漸漸發現，不僅時日一長電線很容易扭曲纏繞、也影響其他物品的收納。

這回參考某些度假旅館的方法，直接安排在洗臉檯下，果然抽取使用都順手方便。

29 暫放

也是從日本旅館裡學來的點子，在馬桶旁捲筒衛生紙架上釘一片小巧置物層板；如廁之際，諸如書、手機、衛生用品等小物都可隨手暫放在此，非常便利。

30　微夜光

習慣將屋裡關得遮得一片漆黑睡覺，卻擔心夜裡起身如廁不辨方向，遂在馬桶旁近地板處安裝夜燈一盞，就寢前打開，幽幽綻放微光。

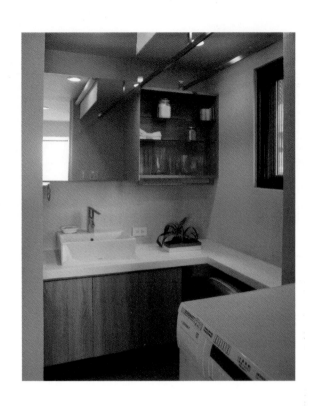

31　一間多用

　　全宅動線之最末端——我們的洗衣房兼客用洗手間。是的，一直以來，我始終不愛在陽台上晾衣；總覺北部多雨潮溼地方，除非盛暑或直接日下曝曬，否則無法真正乾爽。還不如晾在室內通風處並偶爾搭配使用除濕機之乾衣功能，效果更好。

　　所以，一如以往，同樣留出洗衣晾衣空間，同時兼作客用洗手間、貓廁以及相關打掃洗滌用具的存放之所。晾衣桿旁還掛了細竹簾，萬一臨時有客來收衣不及便可稍事遮擋。

32 貓道

通往客用洗手間與主臥房門下,各有小門一方。

這是貓門。早在規劃之初就提出的需求,希望能為貓咪小米打造可開可闔之專有開口,以方便牠進出。結果靜敏給了一個很棒的設計,簡簡單單的木作,兩邊以磁鐵吸扣,開與關都頗牢固穩當。

無奈世事難料,已然高齡十八的小米終究沒撐過來,在完工遷回前不幸撒手離世。徒留寂寞貓門兩扇;雖意外發現可作為彈性通風之用,然每每望見,卻還是難免感傷。

過程

改造日記，從原點到圓滿。

從痛快作夢
到一點一滴勾勒成形……
追求合心合用的一些記錄。

1月17日

首版設計圖面與模型正式出爐！終於確定將就此往前邁進，大刀闊斧重頭整頓，迎向全新的展開。

這是接下來的重要功課，可得全心全力認真專注投入，打造一個得能呼應此時此刻生活樣貌與願望的家，當然，還有合心合意合用的廚房！

2月3日

重新整修家裡，廚房毫無疑問是此中最重點之一，遂開始興致勃勃四處看起廚具……

——只能說，果然唯有此際，是可以盡情幻想痛快作夢的時刻哪！（咳，那個價目表麻煩請晚點再拿給我……）

2月27日

夢想中的廚房，點滴勾勒中。

這次，立下堅定志願：定要徹底實現我已經戀慕想望多年……合爐台、水槽、收納與調理空間於一體的理想中島形式。

只不過，預算仍是最大壓力。幾星期來反反覆覆左右為難、增增刪刪頗費周章。圓夢固美，代價果然沈重哪！

3月1日

從靜敏設計師那兒回來。今日首度選看了未來可能採用的地板、牆壁、櫥櫃材料。

以眼細看、以手撫觸、從心模擬想像……於是，原本仍覺遙遠的新家形貌，似乎近了幾分。

3月29日

立面圖陸陸續續來到，居家未來風貌一點一滴漸漸完整。這其中，頗值得玩味是，比之現在，廚房與書櫃明顯變大，衣櫃和其他置物櫃大幅縮水，某種程度反映了我所望所欲之真實生活面貌。

接下來，得更加力行簡單無欲生活才行——當然，食欲與閱讀欲除外！

4月6日

開始著手整理打包、以待月底開工整修前的暫時搬家。

看來，將會是一場萬般艱難的斷捨離修行過程。

4月13日

打包作業持續進行中。咬牙切齒誌之：日後，若我膽敢再買建築作品集或畫冊，就剁手指！

4月14日

整理進度推展至早年的藏書，這時期主要以純文學著作為主，台灣作家尤多。

追昔撫今，這些作家們，有的至今仍筆耕不輟、作品持續發光，有的則已多年未見蹤跡，有的轉寫美食或旅行（笑），有的則因緣際會相識、甚至成為好友……

無論如何，每一位每一本，都曾涵泳、豐富了我的年少時光，此刻深深感謝！

4月15日

話說這邊廂，我在書堆裡為該留誰去誰傷透腦筋；那頭，另一半也正困在同樣陪伴多年夥伴間左右猶疑難分難捨中……

4月17日

於是，準備開始告別這座屢屢在我的書裡文章裡現身的杯子櫃、以及上頭的杯子和其他盤碗茶具酒具餐具們……

4月18日

清理書桌區時的最大感想——嗯，若純以數量言，我的鉛筆、筆記本和便條紙，應該足夠用到下兩輩子都不虞匱乏吧！

4月19日

終於悉數理完。為方便處理，遂把確定脫手的書依舊集中歸架。頗驚訝是，竟然整座主書櫃還塞不下，一路滿溢到地上，可以想見原本「災情」之慘重……然後書櫃前，夫妻兩人有了以下對話：

我：「（嘆氣）唉，這割捨掉的，本本都是回憶……」

另一半：「（更用力嘆氣）噴，你只看到回憶，我看到的可是錢呀！買了這麼多書，花了有沒有上百萬啊？」

我：「……………（偷偷溜走）」

4月20日

與書訣別三部曲：

1 公司同事來家搶先員購。

2 二手書店接手一頓搬走。

3 徒留空蕩蕩書櫃數座……往事只待成追憶，此時此刻已惘然。

4月23日

搬家日。幾個小時內一頓搬完，有些悵惘是，已然居住十七年的家，在物件一空後，曾有的生活痕跡彷彿也跟著漸漸消褪……

深深感念曾經的一切。當年，懷著巨大的夢想，我們在此點滴建立、執著追求心目中所渴想的一切有關生活的

美好。而今，隨年歲增長，對家對生活之冀望也更往前邁步……

所以，就此拋開留戀，辭別過往、重頭再來，迎向新的里程吧！

——然後，實在忍不住想哀怨一下：太久沒搬家，真是一整個出乎意料之外地累死人……想到數月後整修完成還要再搬一次，著實戰慄……

4月24日

臨時租住處的第一杯鍋煮奶茶。

不熟悉的廚房，加之杯子茶葉們也大多還未開箱取出，因此難免有點兒手忙腳亂磕磕碰碰。

但茶香奶香依然讓人迅速安頓——嗯，雖只是暫棲，這幾月仍舊要好好努力認真生活才行！

4月25日

開工前夕,等候多時的工程報價終於出爐。雖說多少有些心理準備,超支幅度卻還是讓人大嚇一跳。

(話說,報價單寄來當口,咱夫妻倆正在餐廳裡準備點菜吃飯。另一半手機開信一看,當堂驚極反笑:「別點了,馬上走人,從現在起只能喝西北風⋯⋯」)

趕緊來到靜敏設計師處,攤開表單,取來各類建材樣本,開始連串裁減動作。現階段期望是,盡量不刪機能設備,保留大方向的美感需求,全力朝材質等級與精細度下修。

過程雖頗多遺憾不捨,但奇妙是,有些項目在降級或找出新的、較低廉的設計解決和施作方式後,反而似是更符合我向來喜好的、較樸素無華的風格走向。

一陣來回拉鋸,目前正等待新的報價。嗯,是能就此止血?還是得繼續下殺?讓我們繼續看下去⋯⋯

4月26日

搬家後連日四處奔忙，這會兒終於可以在家埋首趕些靜態工作，自煮自食。

於是簡單做了家常酸辣乾拌麵，陌生廚房裡還仍捉摸不出習慣的工序與動線，調味料也不齊（咦，麻油究竟放哪箱去了？），且還忍不住時時分心開始整理歸架起來……好在依舊是熟悉滋味。所謂常日生活感，應該就會這麼慢慢回來吧！

4月27日

網友問我：「搬家後，最先安頓下來的是什麼？」

真是個好問題！認真回想了一下，結果發現……不是杯具茶具鍋具餐具、不是茶葉食材調味料葡萄酒威士忌……而是，工作區。

人和東西一到，馬上網路接好、電腦插好、各種相關設備資料書籍文具通通落定，開機確認可以繼續工作無礙，並順道回過同事的留言和信件，才安心打點其他物件去。

可惜一點也不浪漫的答案，不過，很實際。

4月28日

暫居處的餐具櫃大致安置妥當。有些無奈是，明明搬家前已將既有杯具茶具餐具們捨了大半；然現有廚房收納空間太有限，只好再作一次篩選：在尚可維持基本日常生活品質前提下，僅揀出確實用得到的品項、其餘封回箱中庫藏。

——結果，竟然就只需要這樣而已，兩小櫃還裝不滿。

果然再次印證我的向來感發：「人所真正需要的，其實比所擁有的少太多了！」

4月29日

終於要開工了！做了簡單儀式。案前燃香祝禱，祈願：

工程順順利利，一切平安。夢想新家在望。

5月4日

──果然，暫居處整理工作進行到茶葉部分，這才發現，和杯盤碗碟櫃的一片爽淨大相逕庭，一番自覺已甚嚴格的反覆考量挑挑揀揀後，竟仍舊熱鬧塞滿了一櫥櫃……看來，隨年歲增長，物欲雖漸淡去，飲食之欲，卻還是勘不破看不開哪！

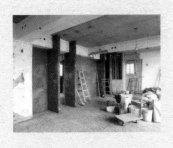
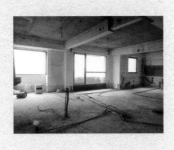

5月
14日

第一階段拆除工程告一段落，既有隔牆木作地坪天花悉數一空，回到赤條條光裸裸原初本來模樣。過去種種自此正式歸零，這下，就真的是全新的開始了！

6月
1日

泥作工程大致告一段落。幾座主要隔間磚牆砌起後，似乎已經可以些許窺見，未來樣貌。

7月6日

管線工程大致完成。現在，從入門處往整個公共區域看，已經可以稍微感受到夢想多年的、以一整座功能完整中島（正中央一整排管線集中處即是）為廚房核心，不、甚至可說是生活核心的未來居家樣貌。

遂而，雖距完工時間還早得很，卻還是忍不住一點一點地開始雀躍起來。

7月7日

工地牆面一景。是關於各區域地坪施作方式的描述，好有意思。讓我不禁有點兒瘋狂地開始考慮，要不要乾脆就此留下它……

7月8日

全中島式廚房外，這回居家改造計畫的必實現願望之一，還有和浴室隔開、獨立的如廁空間。此刻，隔間與管線大致落定。雖只是小小方寸空間，然已覺十分歡喜足夠。接下來，就等也是想了好多年的洗淨式馬桶進駐了！

7月13日

颱風來襲。暴風吹了一夜，醒來張望，見街況一片凌亂，不由擔心起工地的狀況，於是趕緊回去看看。好在工班細心，從門到窗悉數釘了個嚴嚴實實，鷹架上的布棚也都拆除以防掉落。果然安穩度過。

近來因種種緣故，工期略有延宕。但願，風過雨過後，一路順遂平安。

7月18日

選木地板。嗯⋯⋯哪一塊好呢？

8月10日

未來，書桌旁的這扇窗，毫無疑問應將會是一整日裡陪伴我最久的窗。

這回，幾乎每面窗都經過細細思量，位置大小雖無法挪移更動，然窗格比例都審慎再三考慮。特別是這扇，還經歷過一次重新修改：裝上後突然覺得原本的從中等分一切為二太呆板僵硬，尤其從未來座椅方位轉頭望、中線窗框和左邊大樓群景糾纏不清很是礙眼⋯⋯當下立刻忍痛決定拆下重來。

——我想，居家整修就是如此，每一細節的反反覆覆琢琢磨磨，都是過程裡既苦又甜千金難換的珍貴經歷與體驗吧！

傍晚，攝於仍在施工中的家。算算，還要等好久，才能回到這窗畔呢……

今天，在我的ＰＥＫＯＥ雜貨鋪裡，舉辦了生平第一場跳蚤市集。

先前之淘汰捨離過程中，由於常隨筆在臉書、噗浪、微博等處報告搬家進度，一時引來眾多讀者們好奇詢問，捨掉的物件，特別是我的杯盤碗碟們究竟何去何從？

於是就這麼漸漸醞釀出，也許簡單辦一場市集，將這些曾經珍愛相伴過、但現在未來已然無法負荷留存的舊時物，全數公開託付給能愛能惜能夠寶用的同好。

因此，整理之際便開始留心，狀態不佳的當然送回收、可捐出的則轉贈慈善團體，其餘還精美可用的便審慎分類打包另地儲放。

之後，等搬家工作全數落定，得空和PEKOE同事一起清點數算，約近三百件之譜。

果然，將物件拍照公開後，網路上迴響空前熱烈。特別是臉書，短短時間內便累積上千讚數、數百留言，讓我們倍受鼓舞，立即著手籌備：自己的東西之外，還添上一些PEKOE庫存樣品格外品，準備了啤酒果汁冷泡茶；惟恐現場人潮擁擠，更細細沙盤推演多次，謹慎訂下分批編號入場、每人限購件數等規則……

就這樣，一場小小溫馨夏日跳蚤市集派對就此展開。

結果是好生熱鬧的一天哪！一早七點多已有人在門前守候，十點整開始發放號碼牌，不到十分鐘一二〇張全數發完，搶手非常。

正式開張前，緩步穿行於已經悉數擺置停當的物件間，

告別在即，一件件摩挲詳看，依依離情剎那湧現……這些杯盤碗碟刀叉工具家飾文具以至旅遊紀念品，許多都曾在我的過往生活裡刻下深深的軌跡……

比方為數雖不算多卻格外醒目的色彩斑斕的手繪杯盤碟——「曾經在澳洲，我短暫地治癒了，我的恐色症。」還記得十數年前，首度澳洲行旅後，我寫下了這樣一篇文字。

那回，興高采烈地帶回了許多件，原本一任白棕藍灰黑的餐具櫃瞬間繽紛了起來。只可惜江山易改，沈痾已深的我，到頭來最常用還是原本偏愛的白棕藍灰黑……嗯，接下來到了新家，應該可以再不被辜負、重新發光了吧！

比方，我的摩卡咖啡壺們：「不喝咖啡，但我煮咖啡。」——第一本書《Yilan's幸福雜貨鋪》裡我如是宣稱。於是收藏了好多形貌各異的摩卡咖啡壺。

到現在，以為早已深埋的癮頭終究逆襲，我又重回咖啡懷抱，日日飲用、愛不能釋。然沖煮方式器具卻反而一任簡單下來，自然得一一另找安頓。

還有，各式各樣於旅行中隨手買回帶回的紀念物⋯⋯生活裡用不上，只能純當擺飾，漸漸數量多了，形成居家空間的沈重負載，遂也一次放手出去；每一件、都是一趟美好旅程回憶，誰？會是這回憶的下一個主人呢？

十一點，店鋪門開，滿滿人潮一波波湧入，短短時間內，所有物品幾乎全有了歸屬。

而整場活動裡最讓我感動感謝難忘的，是和現場的種種交流：一直不斷有人體貼關心我，會不會捨不得、會不會難過？時時總有人拾起一件東西、問我和它有什麼樣的故事和因緣？有人指點歷歷這個杯子這只茶壺曾出現在哪本書的什麼位置，還有人喜孜孜告訴我他有多麼喜歡、打算怎麼使用⋯⋯

──不，我不再猶豫難捨了！這天，是一次太棒的告別點，把這些故事連同所有曾經鍾情曾經愛用過的有形物件交託有緣人後，我可以自此懷抱著因之而生的更多無形的溫暖與連結，開心安心往前走去。

寫作十數年，我再次深切感受到，和大夥兒一路相伴走來所點滴累積的這一切，是多麼的美麗。

然後，接著而來的新家、新生活、新的心情，又將是另番新局吧！

8月26日

地暖！地暖！地暖！渴盼多年的居住大夢之一，終於正式在我家落腳。

今年，應該會有一個溫暖的冬天吧！

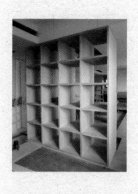

8月
27
日

地磚鋪設完成。素素淨淨的灰，是我喜歡的樣子和顏色。

9月
10
日

夢寐多年、無論如何都想任性擁有的另一居家大夢——壁爐，在本週堂堂貨到！

這個冬天，看來應該是一整個暖過頭了！

9月
28
日

第一座主書櫃現形。書們大家，應該都會很開心才是。

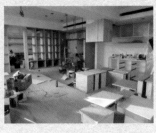

10月
25
日

廚房尚未安裝，中島上的吊架已先進駐。未來，會掛上哪些鍋杯鏟匙工具呢？

10月
30
日

進入油漆工程，未來輪廓逐步浮現。終於，開始有一點看到盡頭的感覺了⋯⋯

11月
14
日

第二階段地暖施作，主要是木地板下的鋪設工程。只不知，寒冬的腳步可不可以更慢些⋯⋯等我搬回去後再冷起來？

11月15日

開始選燈具：吊燈、壁燈、立燈、床頭燈……各品牌型錄翻了又翻，也去了各家展場細細詳看，功能、材質、美感、搭配性……反覆思量。

然後覺得，還是越簡單的越耐看呢！

11月19日

木地板鋪設完成——先前禁不住誘惑、發狠咬牙選了價格略高的寬版規格，此刻看來，果然大氣！

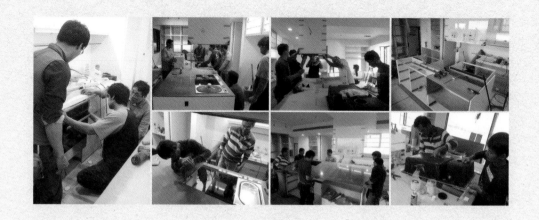

11月21日

終於開始安裝廚房。工程團隊忙了一整天，組裝廚具櫃體、鋪設&切割人造石檯面、嵌入水槽爐具電器……未來新家的最重要主題與核心，就這麼一點一點浮現然後成形。

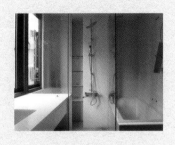

11月
22
日

幾近完工的浴室。是我多年來無數旅館體驗下來，覺得最舒適也最渴望擁有的格局配置。啊～好想快快在這兒舒服泡個澡哪！

11月
24
日

靜敏的作品總是有些令人驚艷的細緻處。比方衣櫃與晾衣間裡的金屬吊桿，一律巧妙做成略扁平的方形長條狀。小空間裡顯得格外優雅輕盈。

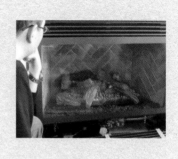

11月27日

瓦斯壁爐安裝完成！寒流提早來襲此刻，真是一點也等不及搬家，今晚就想抱著棉被直衝旁邊睡了哪！

11月28日

不知是否因著開始著手規劃之初正逢深冬（嚇，這意味著，從發動到現在竟然已經一年了？！），新家裡取暖設備特多……

——電熱毛巾架，同是國外旅行時深深戀上之物，此刻終於完成安裝。

嗯，壁爐、地暖、暖風機再加上此物，難怪朋友取笑：

「你們夫妻倆是住在北極嗎？」

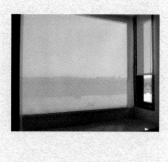

11月30日

窗簾。一貫堅持的極簡原則，選的是最單純的白色捲簾。樸素靜淨，是我喜歡的感覺。

臥室安裝了透光與不透光兩層。起居室、餐廳與書房等開放區域則只用透光材質，遮陽不遮光，依然明亮。隔簾看去，窗外景致影影綽綽依稀可辨，自成趣味。

12月1日

瑣碎收尾與既有趕稿和工作夾縫裡，開始陸陸續續打包準備搬回。

相較於數月前的搬出，由於暫居在外刻意一切從簡、僅取出絕對必要物件使用（因此寥寥幾個杯盤碗碟全都用膩看膩了⋯），毋寧輕鬆許多。

然而可以想見是，搬回後的拆箱歸位佈置，可絕對是大工程了⋯⋯

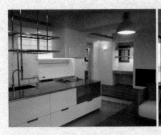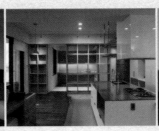

12月4日

玄關鞋櫃下方的透氣設計，好貼心。

12月5日

趕在搬家前，特別訂做的沙發堂堂送到！

12月6日

搬家前日傍晚。雖說還有些細節收尾仍未就緒，但已可算大致竣工，且先歡歡喜喜搬回，其餘等待進住後陸續完成。

睽違七個多月，終於搬回來了！

只不過看這滿坑滿谷態勢，接下來又將是另一階段的全新挑戰……

新居整理千頭萬緒，雖說工具碗盤大多未及拆箱，冰箱裡也沒什麼材料，卻還是勉力清出部分中島位置，略有些克難地開始煮晚餐：一砵沙拉、一盤冷肉、兩碟橄欖油、一棍麵包；清清爽爽簡簡單單，佐幾杯白酒，以及久違了的夜景，良宵靜靜，舒坦解疲。

——嗯，未來此中生活，應該也將如是一點一滴、慢慢成形吧！

12月11日

今日夜酒，一熒爐火相佐……

話說，究竟是因了酒而格外眷戀著壁爐，還是因壁爐而更加沉迷於酒——酒香裡火光中，這其中先後因果關係，叫人著實想也想不透……

12月12日

終於把四月搬出時打包庫藏的較不常用餐具全數拆箱完畢。多月沒見，好想念你們哪！

嗯，這會兒，該怎麼歸架好呢？

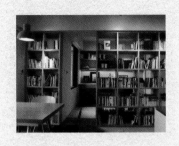

12月20日

藏書大致上架完畢。於是書櫃前，和另一半又有了以下對話：

我：「終於都上架了！好滿足啊！」

另一半：「照我看，感覺滿足的最大原因，應該不是都整理完了，而是還有很多空位，未來可以痛快繼續買吧？」

我：「……（再度心虛溜走）」

業主VS.設計師：
——葉怡蘭、李靜敏 對談

對話

需求所在，生活感之所在

主持／記錄：韓嵩齡

在編輯《家的模樣》這本書之初，我跟怡蘭仉儷開過幾次會，參觀他們的家，思考著，對於像怡蘭這樣，有著深厚底蘊與累積的作者，她的第一本講述關於居家設計的書籍，該用何種角度切入，以何種視角呈現給讀者？這是身為編輯在編書之前，必須深刻思考的課題。

家，是兩個或兩個以上的個體，共同生活的總和，我認識怡蘭夫婦很長的時間，怡蘭是生活的夢想家，另一半則是計劃的執行者，從他們的家，看得出這對生活上的夫妻、志趣上的同好、事業上的夥伴，在每一個生活的細節上互補的痕跡。

當我們聊到，該如何讓我快速地理解這段長達一年的居家改造過程，他倆建議，或許可以讓我一覽他們與設計師李靜敏及其團隊的電子郵件往來記錄，或許我可從中略窺一二。怡蘭進一步加碼提出，亦可規劃一場她與靜敏，業主vs.設計師的對談，透過不同面向與專業的交流，讓本書呈現的面向更為多元。

非常棒的想法！這的確是從概念到成型的第一手原始素材，雖然以我對怡蘭的了解，約略可以想像中間往來的繁複，但在收到傳來的記錄整理，還是震驚了好一會兒，從出水龍頭加裝瞬間加熱器、網路線與電

線的位置數量、冰箱深度與櫥櫃的關係等等。以小見大，這看似極度吹毛求疵的需求列表，卻再再顯示了這對夫妻對於生活的精雕細琢。

我不禁感嘆，需求之所在，正是怡蘭那令人稱羨「生活感」的由來啊！

<div align="right">——韓嵩齡</div>

把生活過好

嵩齡——容我先跟靜敏解釋一下這場對談主題的由來——當我收到這份電子郵件記錄，從一開始的接觸拜訪，到後續的改造執行溝通，最讓我感到與一般居家設計案不同的地方在於，怡蘭伉儷對於他們的家，列出非常龐大的、細節的需求，我在想著，一般設計師碰到的業主，應該不會像他們這樣吧，或者換個角度思考，當一位設計師，碰到同樣在美學有獨到學養與觀點的業主，從設計作品的角度來說，是好是

壞？

靜敏——正是因為這些需求，我們設計師才有辦法做出所謂的「作品」，否則這個設計會很空虛，不會帶來感動。舉個例子，因為最近常常接觸「職人」，我發現他們通常都會有一個極為強烈的創作需求，就是把簡單的事物一件件按部就班的做好，若是我們把怡蘭當職人看，就是認真的把生活過好。

對一個空間，尤其是私人住宅案，設計師扮演的角色，應該是一個專業的媒介，業主透過我們去完成一項設計，勢必會有一些因為各種主客觀因素所產生的前提，也因此我覺得每一個案子應該都是一個新開始，不會回頭看過往的經驗，要完全放空，去聽、花很長的時間去溝通，在過程中作品就會慢慢的成型。曾有過建築師、設計師的客戶，也有業主曾經學生時代念過建築，他們對設計都很懂，從這個角度來看，當你碰到越專業的業主，其實是越好發揮的。

像？

嵩齡——可以談一下你初見怡蘭的家，對於未來設計方向的想

靜敏———我記得第一次來看這個房子的時候，第一眼看到的是非常好的景，但卻被空間的格局所切割了，就像是有一個很凸顯的優點卻沒有被發揮，既然房子有很棒的景觀，如何讓景與室內可以結合，讓景色與住在這裡的人能夠互動，我只是針對這點做一個大膽的調整。如果你覺得有景觀這件事是好的，就應該把這項優點不斷放大，甚至把這項元素無所不在地融入到所有空間裡面。

關於設計裡的細節，我倒覺得就是因應需求去創作，這裡要什麼那裡要什麼，但若是沒有把空間的大原則確定好，看不到創意的發揮卻只注重需求上的細節，其實蠻可惜的。

空間的破題

怡蘭———靜敏說凸顯空間的優點，這是我最佩服他的部分，我之前在室內設計領域工作的時候，將設計師定義空間的行為稱為「空間

的破題」。我發現不是每個設計師都有這樣的功力，能夠第一眼就找出空間的優點，有建築背景的設計師比較擅長，當他進入到一個基地，馬上就可以用格局把基地的優點完全展現出來，並以此為主軸設計出生活的動線與秩序。

我記得第一次看靜敏的書，還沒看文字內容，光從每一張不同案例的照片，就能感受到他破題的能力。基本上每位設計師破題的重點都不太一樣，靜敏的破題大部分跟光、自然、窗戶有關，重點在於室內與外在環境的呼應，就是在這點上，靜敏的作品深深地吸引我。

果然，靜敏提出的設計也真是大刀闊斧、一刀兩斷，把我們的空間與風景之間的關係，借由公、私空間的區隔，一下子就表現出來了。我覺得那是一個房子的氣，或是一位設計者創作者的氣，一旦主軸落定、氣勢形成，很多事情就對了。

嵩齡──所以怡蘭妳當初是因為喜歡靜敏的作品而找上他，溝通的時候提出很多需求，但妳其實沒有去想像一個未來可能的格局，是嗎？

怡蘭————沒錯，但我也不知道自己有沒有真的做到（笑）。我早年待過空間設計雜誌，一直以來的工作也都會跟許多的設計者合作，不論是書籍、雜誌、商品包裝的設計，多年來我養成了一個習慣，相信術業有專攻，只會提供從自身專業出發的建議，其他的就放手讓設計者去發揮。

在跟靜敏合作的過程中，提供的建議大約是我跟另一半在這裡生活了十七年來的一些心得，因為住得夠久，所以我們對於這房子的任何細節都瞭若指掌，例如哪個角落每年的十一月到隔年三月會曬進大量的陽光，哪個角落冬天會非常的冷。但像是客廳該在哪個位置？書房該落在何處？這類的問題我跟另一半都會盡量避免說出口。

另外我會提供給設計師的「需求」，是我跟生活之間的關係，譬如說我平常做菜的方式，使用幾個爐台，平常都是以坐姿洗澡，睡覺的空間一點光都不能有，我有恐色症、只喜歡自然材質的顏色等等。或是在我跟另一半的相處細節上，例如因兩人工作性質的差異，彼此的工作桌相距越遠越好。到最後呈現出來的設計會發現，靜敏真的非常厲害，我倆的工作區，就真的是這個家從這邊到那邊最遠的距離。

常年來的經驗發現，當你找到傑出的設計者合作，他會用設計的方法回應我的所有需求，不是只有美而已，一旦我們不喜歡某個設計，也通常是無法滿足我們的某項需求，就好像是設計師與業主的對話一般，非常有趣。

嵩齡——靜敏，幫怡蘭這樣的業主設計家，有沒有像是在回答申論題的感覺？

靜敏——我覺得從反向思考來看，就是因為業主提出了這些需求，設計師才有辦法下手，不然出來的會是個很空虛的設計，沒辦法感動人。各行業的職人通常是不斷地做一件簡單的事，背後會有強大的需求，並去解決每個一個細節與環節，所以職人的作品通常很簡單，但卻很有力量。

照我的經驗，就算業主沒提出需求，我也會找機會追問，要想辦法多約見面幾次，每次問幾個問題，慢慢旁敲側擊出業主的需求，這樣做出來的案子，才不會跟業主的需求相距太遠。

梭羅：裝修房子前，先裝修你的心靈

嵩齡——所以怡蘭夫婦是那種對於自己生活細節全面掌控的業主？

靜敏——你講到了重點，如果一個人對自己的生活細節，都親力親為的自己去操作，應該都會很清楚自己要的是什麼。有些人太忙碌，很多事情是交代別人去做，連吃飯都有人打理，但我覺得做私人住宅的設計，業主應該將對未來生活的渴望，把人生重新做一次整理，否則就算房子裝潢好，在裡面生活也會狀況百出。

我講的不是整理物品，而是整理心情，因為你要迎接一個新的房子、一種新的生活方式，藉由房子重新面對一次生活，就像從一個學校畢業進入另一所學校一樣的，期待生活開始有改變。梭羅曾經說過，「裝修房子之前，先裝修你的心靈」，如果不這樣，裝潢房子有可能只是把生活再擾亂一次。

嵩齡——　我發現怡蘭為了新家也犧牲不少，丟掉了很多書，還立下規矩要節制家中收納藏書的數量，甚至辦了跳蚤市集出清舊收藏？

怡蘭——　這次的改造對我來說就是人生大整理，對我們來說，要把住了十七年的房子全宅裝修，付出是非常巨大的，不是只有錢的問題，我們得搬出去一段時間，回來之後又得適應全新的空間與生活方式。其實在很多年前，我們就想要這麼做了，會做這樣的決定是因為，漸漸發現生活的方式已經朝某一個方向前進，但我的家卻沒辦法跟上，四十歲以後，我對人生未來的願望與想法越來越有定見，就更需要一個空間可以把想望具體的實踐出來。

我們丟掉的不只有書，還丟了很多東西，像是市集裡數百件跟我們多年的器物，還有一些捐掉的東西，但當你全部整理過之後，人生盤整出一個新的場域，是按照自己的想法所打造出來，經過這一年來生活其中，我們的生活的確進入了一個全新的樣貌，而且牢牢地生根落定了。

嵩齡——　怡蘭有沒有想過，不需要如此大費周章地砍掉重練，

沿用原本的設計換新硬體就好？

怡蘭——有想過做局部整修，但就算整修完，應該也達不到我所憧憬的生活。其實家是這樣，我覺得要到一定的年紀之後，你的生活構型才會漸漸清楚，現在覺得住了十七年之後再翻修是一個很好的時機；其實說不定是在第十年的時候我就開始想著要翻修的事，但就是因為歲月的不斷累積，現在的這個家，才會長成如此樣貌。比方說，如果早五年，應該就不會有這麼大的廚房，那時的我應該還沒有足夠的勇氣與信心，現在看來，時間會讓很多事水到渠成。

就像我常常說的一句話：「居家是生活的容器」，家會決定你生活的樣貌、節奏、內容，如果你有能力去做一個好的容器，生活的樣貌會因此產生巨大的改變，就像對我來說，泡茶多一支濾茶勺，整個喝茶的氣氛就不一樣了，當然你也可以買有濾網的茶壺，省掉麻煩，但透過一勺一勺地過濾，整件事就會不一樣。

我們家完工之後，另一半一直覺得要趕快請朋友來玩，之後就要「閉關」不讓人來，因為他怕之後隨著東西越來越多，就會開始亂——

我以前總覺得是我不會整理，後來才發現第一次做裝修的時候太年輕，所有櫃子陳設與物件的擺放方式沒有正確的邏輯，收納就會累，累了就不想做。但一則是因為我們已經清掉了不少東西，所以少了許多收納的問題，再者在這個新家裡，我會很自然而然的一直把東西歸位，因為所有的物件收納已經按照我的習慣設計好了，每天早上起來的第一件事，就是很自然地把沒收好的東西歸定位，好像生活秩序無形中就建立起來了。

小空間中的以小見大

嵩齡————我曾經跟怡蘭夫婦聊過關於空間大與小的問題，他們一開始認為現有住家的空間是不夠大的，曾經也動念想換大一點的空間，但一則對於現在的家，面對河堤的景觀無法割捨，再者房價著實太貴，所以必須透過取捨與設計來改造現有的居家，想請問靜敏，對小空

間的營造，尤其怡蘭的家，你的設計重點是什麼？

靜敏——空間的大與小對我而言其實並沒有差別，有時候我也會做些規模很小的案子，像最近就正在規劃一個公共空間附屬的茶室，小空間的重點在「以小見大」，把空間劃分成很多角落，做到協調比例，再一個一個串起來，像怡蘭的家，我就會把窗外開闊無限的景觀納進來，如此一來，在家感受到的是外面的天地，自然不會覺得很小。

嵩齡——以小見大的意思，是在小空間裡面找到大空間的存在？

靜敏——對，沒有錯！大與小是該結合在一起的，小空間應該要有很多層次，反過來說，大空間最怕的就是大而無當，我舉東西方的庭園設計作為例子，西式庭園就是以大空間的幾何排列取勝，一覽無遺的震撼；但蘇州園林即便總面積很大，但透過牆、山水、植物，借由轉折與層次讓空間變小，中國園林的技法倒過來，就是由大見小。

像我們現在坐在怡蘭家的客廳，這個空間以台灣的標準而言算小，即便是在日本，也算小空間，但我們坐了五個人，應該沒有擁擠的感覺吧？我不用牆做隔間，而是透過地板的高低落差來界定空間的使用機能，跟中國園林一樣，層層疊疊，但你的視野感受卻是大的。

嵩齡——會不會是傳統的觀念，讓空間的概念受到很多限制？例如說客廳一定要3＋2＋1的沙發？

靜敏——是的，一旦如此，空間就沒辦法做挪移，原本不大的空間，用隔間牆就會讓空間變得更小，怡蘭的家跟中國園林的原理一樣，每個空間像是客廳、餐廳可以拆開來看，也可以混搭串聯起來，再加上不同空間地板高低差的區隔，有了這些層次就能讓空間的視覺感變大，這是一種手法。

怡蘭——的確，前陣子有九位客人來我們家吃飯的時候，就深刻地感覺到層次的必要，有些人可以輕鬆地坐在餐桌前或站在中島區聊

天，其他的人在客廳看電視聽音樂，但兩邊的人彼此交流又沒有任何隔閡，大家可以各安其位絲毫不覺擁擠。

魔術方塊般的中島廚房

嵩齡——但不論是誰來你家，應該很難不被中島廚房的尺寸所震撼吧！

靜敏——從比例上看，算是一個極致，等於是把空間中最好看及最好用的位置都留給廚房。

怡蘭——對，我知道在不到三十坪的房子裡，出現一座六十坪房子都不見得有的廚房，的確是一種很激烈的行為（笑），之前工地主管甚至打從心底認定這裡未來一定會是廚藝教室。

靜敏 —— 如果你仔細看怡蘭的中島廚房會發現個有趣的地方，這座中島是沒有方向性的，大部分的廚房都有個方向性，正面或背面，因為我們把中島的深度加大到一百二十公分，一般都是九十公分，圍繞著中島的就是動線，四個面向都可以讓使用者各得其所地去操作，這座中島就像是魔術方塊，每一面都可以發揮功能，空間裡的人自然而然就會圍著中島聚攏起來。

怡蘭 —— 會把中島加到這麼大，其實有兩個原因，首先是我們到靜敏家拜訪過，一看到他家廚房的尺寸就回不去了（笑），第二個原因比較機能性，因為中島若要做成正反兩面都有抽屜，兩邊就各得有六十公分，這樣才可以有兩倍的儲存空間。經過這一段時間的使用，發現中島不只是廚具的功能，還兼當我們的工作檯，有信件包裹我們會在上面拆，甚至在上面整理雜物，就像很多人會買一張大餐桌兼當工作桌。

靜敏 —— 怡蘭家的廚房可以做到這麼極致，關鍵在動線，一般三房兩廳的房子，很多動線就只能當走道，但在這裡你並不會覺得動線

佔據了空間，看不到動線的存在就自然會覺得大。

減法的設計

怡蘭——我一直有個問題想問靜敏。一直以來我都很喜歡日本當代設計的作品，跟其他國家的設計師不同的是，日本的設計師多半從需求的原點出發，呈現上大多以材質的原色來呈現，我第一次看靜敏的書時就發現，你的作品骨子裡有很濃烈的日本風格，不是靠著鵝卵石堆砌庭園那樣表面的技法，想請問靜敏，你的設計有被茶道美學之類的日本文化所影響嗎？

靜敏——我通常會思考一個原點，設計扣著原點來做，不會為了想做而做，或是炫技而做，應該說我已經跳脫了那個階段，如果不是為了原點來做設計，花下去的時間是一種生命的浪費。回歸到本質，設

計應該是一種減法，就像日本的美學，他們在器物上強調的是機能，不會有張揚的外觀，但是非常的好用，又兼具一種安靜的美感，這是我們東方人特有的基因，所以也很容易從其中看到感動。

我在京都認識一位玻璃器皿藝術家，她堅持用同樣的技法做了二十年，表面上看來幾乎沒有變動，但我看到她不同時期的作品，呈現出越來越樸實與成熟的樣貌，不只是設計，我們的社會在「堅持」這個原點上其實很欠缺。

減法這件事回歸到建築的原點，就是「結構美學」，回歸到以前古老的木造建築，我們的也好，或是在日本保存得更多的老建築，完全就是真誠地保留了原始樣貌，本身的結構就很美。我們一般的建築需要很多的包裝，進去裡面後覺得好炫，但只是漂亮而已，不會有感動，從使用後的第一年開始，到超過一百年的歷史，你都會覺得好用，這房子才算是一間真正能承載人及事物的好房子。

怡蘭———這我深有所感。我是喜歡舊東西的人，很多東西我買的時候，都是抱著它可以跟著我一輩子的心情。其實我也有想過，是

不是把整個空間拆乾淨，就買一些可以陪著我下半輩子的家具來裝修，

但後來發現很難，一則現在的房子本身結構不美，很多地方得靠設計修

補，反而是老公寓四十年以上的房子比較具備可以這麼做的方正、簡單

格局，再者，在這麼小的空間，我需求的機能又這麼多，只靠家具勢必

沒法滿足。

到鄉下蓋一棟自己的房子，是我們下一步的夢想，我跟另一半前幾

天還在討論說，如果哪天真能圓夢，希望還是能交給靜敏來做，但可能

得很努力很努力才能付得起啊（笑）。

附錄

設備家具品牌廠商列表

設計＆工程統籌	台灣	僕人建築空間整合

廚具	西班牙	Santos（尊廚國際）
賽麗石檯面	西班牙	Cosentino
石英石水槽	德國	Blanco
立式伸縮水龍頭	瑞士	KWC
蒸爐、瓦斯爐、電陶爐	德國	Gaggenau
烤箱、洗碗機	瑞典	Electrolux
排油煙機（1600m³／h）	義大利	Best
五門電冰箱	日本	Hitachi
全自動義式咖啡機	荷蘭	Philips Saeco
葡萄酒櫃	瑞典	Dometic
蒸爐之木質上蓋、蒸籠、浴室檜木桶＆板凳	台灣	上允木業
熱處理北美橡木地板	台灣	京仕木地板
鋁門窗	台灣	正新鋁門窗
插座、電燈開關	日本	Panasonic
花台造景	台灣	花盆子國際有限公司

地暖	丹麥	HEATCOM（昊成實業）
真火瓦斯壁爐	加拿大	REGENCY（台灣虹麗）
空調	日本	大金空調

琉球疊榻榻米	台灣	輝發疊蓆號
椰纖毯	台灣	京甸窗飾藝術設計
香杉玄關椅（訂做）	台灣	利創坊
兩向沙發、茶几（訂做）	台灣	KS 金石家具館
壁爐前扶手椅	瑞典	IKEA
孔雀椅、溫莎椅	台灣	唐青古物商行
兩張台灣木椅	台灣	Rüskasa
書房電腦椅	美國	Herman Miller
浴室梳妝椅	法國	×O

洗淨式馬桶、浴缸、水龍頭配件等	日本	TOTO
浴室暖風機	日本	Panasonic
加熱毛巾架	紐西蘭	HEIRLOOM

餐廳吊燈、浴室化妝鏡燈	台灣	Seeddesign
公共區域壁燈、沙發旁立燈、床頭燈	西班牙	Marset（LIGHT＋）
浴室壁燈	德國	Serien（LIGHT＋）

葉怡蘭的日常 365　01

家的模樣

作者───葉怡蘭

主編───莊樹穎

校對───葉怡蘭、莊樹穎

設計───霧室

行銷統籌─吳巧亮

行銷企劃─陶怡靜

出版者──寫樂文化有限公司

創辦人──韓嵩齡、詹仁雄

發行人兼

總編輯──韓嵩齡

發行業務─高于善

發行地址─106 台北市大安區四維路 14 巷 4-1 號

電話───(02)6617-5759

傳真───(02)2772-2651

讀者服務

信箱───Soulerbook@gmail.com

總經銷──時報文化出版企業股份有限公司

公司地址─台北市和平西路三段 240 號 5 樓

電話───(02)2306-6600

傳真───(02)2304-9302

第一版第一刷　2015 年 4 月 1 日

第一版第十三刷　2023 年 1 月 17 日

ISBN 978-986-91284-2-1

國家圖書館出版品預行編目 (CIP) 資料

家的模樣 / 葉怡蘭.
──第一版.──臺北市：寫樂文化，2015.04
面；　公分.──(葉怡蘭的日常365；1)
ISBN 978-986-91284-2-1（平裝）

1. 室內設計 2. 空間設計

967　　　　　　　　　　104002810